主持人技巧實務

活動、舞台與節目主持

To Be an Excellent Host: Stage Events and Programs

洪慈勵◎著

序

　　人是群居動物，群體生活便會產生集會活動；為了讓集會活動順利進行，不至於有群龍無首或多頭馬車的情形，因此有了活動的主導者，這位主導者便是現今稱的主持人。

　　基於社會的進步，各種活動便日益增多，每個人主持活動的機率變得很高，以至於人人都有機會拿到麥克風，因此如何主持好活動，也成為一門主流課題。

　　以往的活動主持人並不專業，常以抽籤、輪流、自願、抓公差的方式產生，這種現象在電視普及後漸漸消失，主要的原因是市場需求大，活動主持也就變得愈來愈專業，甚至成為一門課程與學科。

　　專業的活動主持人可以讓現場氣氛吻合活動性質，譬如熱舞比賽，活動主持人不但要炒熱氣氛，自己也必須跟著一起「動一動」。反之，如果只是將活動流程逐一播報，這場活動便會顯得沈悶冗長，甚至活動還沒結束，來賓和參與者就會先行離開；這樣的場面絕對不是主持人及主辦單位所樂見的。

　　以慈善義賣來說，主持人不但要以感性的聲音主持，更要以溫馨的談話讓參與者樂意掏錢購買，這才是主辦單位與主持人雙贏的局面。

　　我們可以觀察身邊的人，有的人可以很自然地面對眾人（指兩人以上）侃侃而談，有的人卻是不擅言詞，只能充當觀眾（聽眾）的角色。

　　主持看似很簡單，卻有很多人一拿到麥克風，就緊張到說不出話來，原本的好口才變成了結結巴巴，原因是主持並不是只有當下的表現；一場成功的主持背後，都必須做足充分的演練與準備。那麼能不能透過練習來做改變？可以的。「如何改變」是本書要陳述的重點。

　　書名為「主持人技巧實務」，不過對於一般活動（非舞台性質）的主持亦能視為工具書，因為本書不但包含口語的應用及言詞的表達，並針對互動內容、主持內容、拍照引導等多加著墨，對於新手主持人應有相當的幫助。

　　本書以活動主持人的市場分析作為起始章節，全書共分為十三章，最後一章為自我練習。讀者閱讀本書後可藉由自我練習達到「知行合一」，將書中的基本功夫轉化為本身的長才，而後「上台主持」就會變得輕而易舉，並且可以依照活動內容做臨場應變，讓自己在舞台上展現出自信而且能hold得住全場。

　　書中所陳述與提及的內容，均為常態性指標，也就是大部分的舞台主持人所應具備及訓練的；「台上一分鐘，台下十年功」，主持的技巧除了書中的應用外，更需要「舉一反三」的精神，延伸出屬於自己的特定風格，將自己打造成獨特的主持人。

　　承揚智文化事業股份有限公司的邀約，我才能將個人的主持經

驗轉化為文字與讀者分享；亦感謝台北城市科技大學讓我的專長得
以傳承予青年學子。

　　個人有感於新興專業的工具書明顯不足，故振筆著書，期望先
進能於不足之處多加指導，使專業主持能日益精進。

　　　　　　　　　　　　　　　　　洪慈勵　謹誌

目錄

序 1

Chapter 1 活動主持人市場分析 9

SWOT在哪裡 13

競爭與機會 15

主持人與司儀的區別 16

弱水三千的哲學 18

Chapter 2 主持人的口語及表達 21

正音 23

咬字 24

斷句 27

聲音 33

語調 35

速度 37

肢體 39

表情 43

Chapter 3 主持人風格塑造 47

臨場應變 51

欣賞同業的優點並汲取經驗 53

模仿的「框架」 55

超過五個字的蕭敬騰　　　　　　56
風格一定存在　　　　　　　　　57
三分鐘與十年功　　　　　　　　59
清單式塑造　　　　　　　　　　60
深度談話　　　　　　　　　　　62

Chapter 4　主持內容大不同　　　　　65

事前預習　　　　　　　　　　　66
留意時事　　　　　　　　　　　70
模擬範本　　　　　　　　　　　74
禁忌話題　　　　　　　　　　　77
禁忌用詞　　　　　　　　　　　78
讓主持內容大不同的小技巧　　　82

Chapter 5　不怕上台，你HOLD得住全場　87

膽量　　　　　　　　　　　　　89
膽識　　　　　　　　　　　　　91
反應力　　　　　　　　　　　　92
機智能力　　　　　　　　　　　94
抹牆兩面光　　　　　　　　　　97
自製吉祥話字典　　　　　　　　100
眼觀四面，耳聽八方　　　　　　101

Chapter 6　台上台下互動祕訣　　　　105

微笑　　　　　　　　　　　　　106
眼神　　　　　　　　　　　　　108

語調　　　　　　　　　　　　　　　111

合適性　　　　　　　　　　　　　　113

通俗性　　　　　　　　　　　　　　114

趣味性　　　　　　　　　　　　　　116

安全性　　　　　　　　　　　　　　117

點到為止　　　　　　　　　　　　　119

有把握才進行　　　　　　　　　　　121

Chapter 7　化危機為轉機　　　　　　　　　125

處理危機的最高原則　　　　　　　　129

敏銳的感覺　　　　　　　　　　　　131

評估的能力　　　　　　　　　　　　133

解決的勇氣　　　　　　　　　　　　136

化危機為轉機　　　　　　　　　　　139

Chapter 8　魅力主持的技巧　　　　　　　　145

拍照引導技巧　　　　　　　　　　　147

儀式引導技巧　　　　　　　　　　　153

引導的手勢　　　　　　　　　　　　160

主持中融入表演學　　　　　　　　　161

Chapter 9　從活動流程掌握主持重點　　　　169

瞭解活動主旨　　　　　　　　　　　171

瞭解並研究流程　　　　　　　　　　173

強化弱點項目　　　　　　　　　　　174

掌握單元重點　　　　　　　　　　　177

沒有不重要的小事　　　　　　　　　　179

Chapter 10　活動現場彩排準備　　　　　　183

　　提早抵達並準備好妝髮　　　　　　184
　　與主辦單位確認細節　　　　　　　187
　　確認麥克風音量與電池用電量　　　189
　　與燈控、音控人員確認開場音樂與燈光　　191

Chapter 11　主持稿撰寫技巧　　　　　　　195

　　開場白　　　　　　　　　　　　　197
　　正在做的事情是什麼？　　　　　　200
　　重要事項放首段　　　　　　　　　201
　　說清楚遊戲規則　　　　　　　　　201
　　不要使用負面文字　　　　　　　　202
　　口語化　　　　　　　　　　　　　203
　　大聲朗讀　　　　　　　　　　　　204
　　避開唸不清楚的字　　　　　　　　205
　　善用標示　　　　　　　　　　　　206
　　潤飾　　　　　　　　　　　　　　206

Chapter 12　主持服裝穿搭與妝髮造型技巧　　213

　　服裝穿搭　　　　　　　　　　　　214
　　妝髮造型　　　　　　　　　　　　218

Chapter 13　自我練習　　　　　　　　　　227

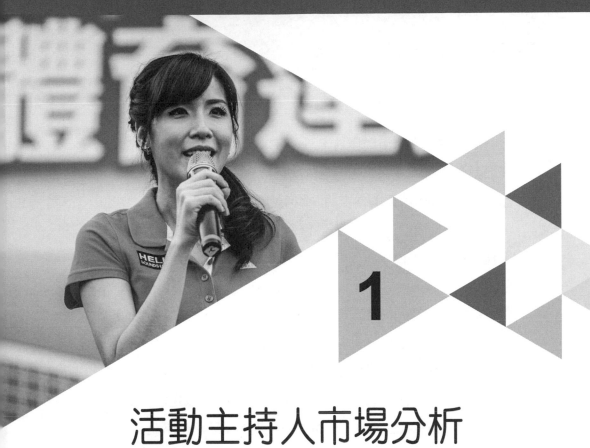

活動主持人市場分析

🎤 SWOT在哪裡

🎤 競爭與機會

🎤 主持人與司儀的區別

🎤 弱水三千的哲學

活動主持人的市場極為廣大，可以說只要有「活動」的場合便需要活動主持人。活動指的是跳脫日常生活模式的行動，例如：聯誼、比賽、頒獎、廟會、典禮、說明會等等。

以往的活動主持人大多是兼任性質，例如由主辦單位的承辦人兼任，或由員工擔任（例如尾牙聚餐），屬於急就章的行為，因此便談不上專業。

會以急就章的方式選任活動主持人的原因，在於活動並非固定而長久，偶一為之的活動自然就不會強調專業，只要是同儕間具有口條清晰，敢站上舞台拿麥克風說話者就可以擔任。

兼任性質的主持人談不上「主持」，充其量只是按表操課地將流程走完，這樣的主持形式可以從較早期的尾牙活動略窺一二。

較早期的尾牙主持通常由員工兼任，主要的工作是宣布聚餐開始，等到筵席過半時再上台，這時的任務就是公布抽獎內容，然後邀請公司主管上台抽出「幸運兒」，整場聚餐談不上「同樂」，也沒有高昂的氣氛，出現的可能是同事們一桌桌地敬酒，當聚餐結束後往往沒有人記得尾牙有哪些活動。

但如果活動是經常性，主辦單位便會尋找專業主持人，例如直銷公司的產品說明會，其專業的主持方式比起兼任性質更能引起大眾的共鳴。

基於「大眾的共鳴」是活動的主要目的，因此活動主持人成了新興行業。以產品發表會來說，主持人的角色雖然是綠葉，但整場功能又不亞於活動代言人，必須清楚與熟記產品內容，在串場過程

中有條理地介紹，並且要能引導來賓講出產品的重點，因此主持人可說是一場活動的靈魂人物。

一般來說，活動可粗略分為文場及武場，這裡的文場、武場區分較趨近於「文市」（文靜）、「武市」（活潑），也就是以活動的型態作為區分標準。例如廟會屬於武場，研討會屬於文場，尾牙及春酒屬於武場，頒獎典禮屬於文場。

有些時候則是以主辦單位的活動內容作為區分條件，例如：產品發表會可以是靜態性的文場，以說明及展示功能為活動主軸；也能與來賓同樂的方式讓活動氣氛更加活潑等。

◆ 文場活動

文場活動的氛圍比武場活動嚴肅，活動主持人要展現出穩重及機智感，才能獲得主辦單位與來賓的肯定。一般的開幕典禮、動土典禮、頒獎典禮、捐贈儀式、落成儀式，均屬於偏向文場。

◆ 武場活動

武場活動需要較多的「互動」，主持人常要與來賓或觀眾一起同歡，常見的有歌唱比賽、電競活動、尾牙春酒等。

一個有趣的現象是，告別式通常屬於文場，而相反的婚禮則是武場。

婚禮中，氣氛溫馨活潑、賓主盡歡是最主要的訴求，在流程中也常會安排與賓客互動的小遊戲，像是抽捧花、抽祝福小卡、刮刮

樂等。

　　由於文化不同，告別式的主持人常由禮儀公司專門訓練，除了是「一條龍」的服務外，各地不同的習俗也是主因，基於風俗習慣，主家大多願意讓禮儀公司包辦告別式的主持。

　　目前行業的競爭性很大，因此任何活動都需要主持人協助來成就其主題內容，如此大量的活動主持其市場性又是如何？

　　企業的市場性所依據的是市場的變化與需求；主持活動亦不例外，主持人要在這個市場生根必須思考下列因素：

1. **個人風格是否能勝任文場及武場**：個人風格決定文武場的主持。能文又能武自是最佳主持人，但若是風格較偏向穩重端莊，那麼可在典禮活動等文場的主持中建立良好的口碑。

2. **業主舉辦活動的相隔時間**：活動愈多，主持人的工作就愈豐富。以晚會活動來說，中秋晚會、跨年晚會、尾牙春酒、公司週年慶等均屬於較常出現的例行性活動。愈常出現的活動愈是主持人聚焦的地方，這些活動是新手主持人的新藍海。

3. **業主選擇的因素**：雖然人人平等，但是人人喜好不同。例如有的業主偏好男性主持人，有的業主偏好國、台、客語三聲帶的主持人。為了達到業主的標準，時時進修的主持人便顯得更有機會。

4. **瞭解業主的需求**：所謂「知己知彼，百戰百勝」，瞭解業主的需要就等於掌握了一半的市場性，例如業主需要熟悉手遊

或競電的主持人，對於產品內容具有相當瞭解的主持人就略
勝別人一籌。

5.讓「過客」成為「主顧」：當業主再度需要主持人時，第一
個浮現在他腦海的是不是你的名字？如果你的主持風格及專
業度符合業主的需求，再次勝任工作的機會就很高。

 # SWOT在哪裡

本節重點 ||

◎瞭解自己的優、劣勢。

◎由優、劣勢中分析可能面臨的機會與威脅。

◎思考增加機會及去除威脅的方法。

要在主持活動這個市場占有一席之地，新手主持人就要對自己
進行SWOT分析（見**表1-1**），清楚知道的自己強項與弱點，以及
可能獲得的機會與威脅，瞭解自己之後你就更容易在市場上行銷自
己。

SWOT是指優勢（Strengths）、劣勢（Weaknesses）、機會
（Opportunities）和威脅（Threats）。

簡單來說，新手主持人要釐清個人的優、缺點，以及這些優、
缺點可能帶來的機會與阻礙（威脅）。

表1-1　SWOT分析表（能幫你分析個人在主持市場中的優勢與劣勢）

優勢（Strengths）	劣勢（Weaknesses）
1. 2. 3.	1. 2. 3.
機會（Opportunities）	威脅（Threats）
1. 2. 3.	1. 2. 3.

　　阻礙並不一定是絆腳石，新手主持人可以把威脅看成是可以抵擋的物件。例如市場新進一批生力軍，這些「新新手主持人」（比你更新的主持人）可能威脅你的工作機會，但是你可以用「比他們更早出道」的優勢（強項）扭轉看起來是劣勢的場面。

　　與主持人工作性質相同的是司儀，但是兩者不能畫上等號，司儀依流程進行，也就是有次序地將節目表所列的項目逐一完成即可。

　　主持人則是要事先熟悉節目流程，並思考如何將兩個單元（節目）串場，隨時還要留意現場狀況，營造屬於該場活動所需的氛圍。

　　例如募款賑災晚會，主持人就不能過度活潑或利用很多笑話來炒熱氣氛，即使主持人能帶動現場氣氛，不過仍是不合宜的表現；這個不合宜的表現可能讓你的優勢轉變成劣勢。

　　分析SWOT時一定要以誠實的心態處理；分析自己是瞭解自己在市場上的機會，而不是一味地認為自己有著優勢與機會。鴕鳥心態的後果是很快地被市場淘汰。

 競爭與機會

本節重點 ||

◎眼前的機會並不代表永遠的機會。

◎適時「轉型」優於被「定型」。

◎讓自己成為創新者而不是模仿者。

江山代有新人出，加上市場需求活絡，因此愈來愈多的人投入主持人這個行列，這些工作機會便產生競爭者。

在歌廳秀還興盛的時代，許多主持人以損人創造笑點，或者是開黃腔製造笑點，這樣的「哏」成為當時的風潮，也為他們帶來很多的工作機會，更是其他主持人相繼模仿的手法，可是這種競相取笑以求氣氛高昂的「賣點」，在很短的時間內消失了。

重要的是，常用這種「哏」的主持人漸漸被市場與時代淘汰，除了在那個年代少數經典的主持人外，例如豬哥亮。他們的問題不是出現能力不足，而是其主持風格已被定型，卻又沒有尋求新的轉型，久而久之便成了「老哏」。

這個例子也能以SWOT來說明。

具有「調侃」能力的人比不具備的人多了優勢，優勢多機會就多。其他的人學習模仿你的調侃能力後這些人便成了威脅；威脅多，機會就會減少。如果一而再、再而三地使用同樣的手法，很快地優點就會變成缺點。

我們可以觀察到，不會更換口白的秀場主持人很少能成為長青樹，因為觀眾（來賓）已經熟悉他的串場口白，幾次之後觀眾便會缺乏觀賞的興趣。

有一種情況可以讓新手主持人永遠有機會，那就是成為創新者而不是模仿者。以婚禮主持來說，有時候「說四句聯」是無可避免的台詞，如果主持人只熟背流傳下來的四句聯便顯得死板，但若能將古話創新，你的「哏」就會讓人耳目一新，賓客也就記住你了。

這些賓客一定有未來的業主，這也是新手主持人拓展業務的好方法。

主持人與司儀的區別

本節重點 ||

◎主持人的工作範圍比司儀來得大。

◎司儀的主要工作為流程播報。

◎司儀以文場活動為主。

◎主持人要有隨機應變的能力。

同樣站在舞台上，司儀與主持人是兩種迥然不同的工作，兩者的市場雖然有些重疊，但主持人的工作範圍要比司儀來得大，擔任的角色也較為複雜（**表1-2**）。司儀未必能夠擔任主持人的角色，但

表1-2　主持人與司儀的區別

主 持 人	司 儀
須和參與者（來賓）互動	不必和參與者（來賓）互動
須串場口白、炒熱現場氣氛	依流程逐一播報
可依活動性質變更妝髮造型	妝髮造型中規中矩
可微調活動流程	不能調動節目流程

主持人卻能囊括司儀的工作，像是熟悉活動流程，主導流程進行，掌控時間與現場狀況等。

　　司儀與主持人最大的不同在於司儀的工作單純，不必與來賓互動，也可以說司儀的工作比主持人輕鬆、簡單，因此主持人能擔任司儀，司儀不一定能擔任主持人。

　　司儀的工作是按照流程（節目表）逐一播報，對於現場的氣氛可以忽略，只要活動從開始到結束能讓參與者（包括來賓、長官）知道現在「在做什麼」，以及接下來「要做什麼」即可。因此司儀可以不必準備串場口白、趣味話題等額外的工作。

　　活動主持人就必須有串場口白的應變能力，也要準備一些趣味、時尚、時事等議題；換句話說，能炒熱氣氛的話題都是活動主持人該具有的基本能力。

　　主持人與司儀在服裝造型上也有區別，司儀在穿著、妝髮上趨於中規中矩。一般來說，男性司儀以西裝為主，造型上較不建議長髮、耳環，鞋子則是以黑色皮鞋較佳。

　　女性司儀的限制比男性司儀少，長髮、耳環、各式皮鞋均可成

為造型的選擇，但是過短的迷你裙、前衛的妝髮造型仍是不宜。

　　穿著妝髮雖然沒有明文規定，但是有些主辦單位仍會對主持人、司儀提出適度的要求，遵守要求的主持人、司儀當然更有機會獲得下次的工作。

 ## 弱水三千的哲學

本節重點 ||

　　◎新手主持人不能有「大小通吃」的心態。
　　◎在某個區塊中站穩腳步才能更上一層樓。

　　活動主持的市場固然廣大，但是新手主持人千萬不要有大小通吃的野心，一定要按照自己的專長、興趣、能力多加精進，才能分得市場中的一塊餅。

　　新手主持人初進市場時絕對不能有既要主持廟會活動，又要囊括頒獎典禮的野心；兩種性質全然不同的主持一定會出現意外事件，「意外」的發生有如在台上跌了一跤，要再度站起來必須得花上一段時日。

　　對於這樣的忠告可能有人不服，覺得電視上的主持人不都是包山包海的主持嗎？是的，活動主持人當然可以包山包海，不過這是新手主持人成為「老手」時才有的待遇。新手主持人一定要在市

場中的某一個區塊，例如各種晚會主持站穩腳步，打出個人知名度後，才有更上一層樓的空間。

　　基於新手的概念，因此初入行業的主持人不要有「選擇」的心態，只選擇場面大、時段熱門的活動才接手，這樣不OK的心態也容易在行業中被淘汰。

思考與練習

1. 試列出需要主持人的活動。

2. 試舉出主持人與司儀的不同處。

3. 「文場」與「武場」相異處為何？

4. 製作一張自己的SWOT分析表。

5. 思考個人的主持特質為何？

6. 哪些活動具常態性？

7. 個人的強項與弱點有哪些？

主持人的口語及表達

- 🎤 正音
- 🎤 咬字
- 🎤 斷句
- 🎤 聲音
- 🎤 語調
- 🎤 速度
- 🎤 肢體
- 🎤 表情

　　主持人靠肢體語言及口才為活動增色，優秀的活動主持人不但要讓來賓、長官清楚地知道「講的是什麼」，更要以肢體語言使內容更加出色。

　　口才辨給的主持人能輕易地將現場氣氛收放自如，要達到這樣境界的方法有：

1. **觀摩資深主持人**：新手主持人可以利用影音系統或親身參與的方式學習話語的起承轉合，加以運用後成為自己的功夫能力。

2. **建立閱讀習慣**：閱讀能增長見聞，見聞包含古今中外，不管是過去的歷史，或是最新的時事，都能讓新手主持人文墨滿懷，進而成為學富五車的人才，見識廣泛就不會語塞，也能順利達到口才辨給的境界。

3. **語言通俗化**：主持活動需要的是「傳達意思」，將活動的意義、目的讓參與者瞭解，所以口語化就顯得重要。主持人不需要賣弄學識，若是使用艱澀難懂的詞句，只會讓參與者一頭霧水，搞不清楚剛剛主持人說的是什麼。

　　與口才息息相關的還有下列幾項。

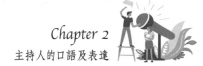

正音

本節重點 ||

◎分析個人在發音方面的正確性。

◎分析個人口音是否具有地區性。

一般來說，主持活動時的語言以國語占多數；然而由於生長地區及環境的關係，國語可能非個人母語，因此在發音方面便有些許的不同（或不標準），這樣便容易造成「吃螺絲」的情況；吃螺絲是指言詞不輪轉、不順暢，或是發音咬字不清。

比較容易產生發音不準的有ㄍ、ㄎ、ㄓ、ㄔ、ㄕ、ㄖ、ㄗ、ㄘ、ㄙ、ㄛ、ㄡ、ㄣ、ㄥ等音，新手主持人可以先練習舌頭的靈活度，再配合嘴唇、牙齒的咬合，即能訓練出較清晰的咬字。

例如「可愛」說成「口愛」，這種短暫性的非正音可以利用成為活動主持中一個cute的橋段；若是全場都是如此，只能說主辦單位聘請到一位「大舌頭」的主持人了。

讀者可以參考正音的相關書籍，例如《國音學》等，如此即能更快達到正音效果。

語言靠的是「說」，並且要「說出聲音」。若是光閱讀參考書籍，或是以默唸的方式練習都達不到想要的成效。

如果平常有閱讀報紙的習慣，可以將這個習慣作為練習方式。

「念報紙」是一種訓練方式，除了「說出聲音」外，最好將自己練習的聲音記錄下來，現在的手機都有錄音功能，是非常方便的工具。反覆練習後再播放出來改正不理想之處。

每個人的生理構造不同，因此書籍所教導的是「大部分可遵循的方式」，而不是「必定如此」，其中的眉角、奧妙仍需要多加練習，才能有立竿見影的效果。

不僅國語需要正音，閩南語、客語等各種語言也都有其標準發音。正音與「腔」不一樣；「腔」指的是口音，例如閩南語的鹿港腔、客語的四縣腔等，與所謂的「台灣國語」並不相同。

「台灣國語」可視為鄉土語言，其發音方式因人而異，故台灣國語無法以正音的方式學習。此外，台灣國語式的主持方式是「小眾市場」，並非適合大部分的活動主持。

咬字

本節重點 ||

◎每個字均是獨立的發音。

◎將兩個字（或兩個字以上）連結成為字數較少的發音是不正確的。

◎以繞口令訓練咬字。

　　說話時的字音及聲調合稱為咬字，不過這個單元特別將字音獨立出來。簡單來說，咬字清楚指的是一個字一個字（每個字）均能獨立發音，而不是第二個字接在第一個字的尾巴，造成聽眾混聽成一個字或兩個字。

　　以目前流行的「醬子」為例，優秀的主持人講出來的必定是「這樣子」而不是「醬子」。主持人一定要搞清楚你的工作是活動的管理者，並不是活動的表演者；讓來賓瞭解目前及下一個單元的內容才是重要的。

　　咬字是可以訓練的。

　　受訓練者先朗讀一段文字，接著找出會混在一起的字，例如醬子、失事或私事等，而後以緩慢的速度重複練習，使之成為習慣。（「使之」也容易造成混聽）。

　　萬一真的無法改進或改正，那麼就要避免使用這些字。以「使之」為例，可改為使它（他）們、讓他們等另一種說話方式。

　　練習繞口令也能讓咬字愈來愈清楚。如果新手主持人的ㄙ與ㄕ會造成混聽，找出有這兩個發音的繞口令加以練習便能改進。

　　同樣的，常聽到的「四十四隻石獅子」則是練習「獅子」的發音工具。

繞口令列舉

* 七巷一個漆匠，西巷一個錫匠；七巷漆匠用了西巷錫匠，西巷錫匠拿了七巷漆匠的漆，七巷漆匠氣西巷錫匠用了漆；西巷錫匠譏七巷漆匠拿了錫。

* 盤關城裡兩判官，一個潘判官，一個管判官；潘判官管東盤關，管判官管西盤關；潘判官不管管判官，管判官不管潘判官。

* 天上七顆星，地下七塊冰；樹上七隻鷹，樑上七支釘，台上七盞燈。呼嚕呼嚕搧滅七盞燈，唉唷唉唷拔脫七支釘；呀噓呀噓趕脫七隻鷹，抽起一腳踢碎七塊冰；飛過烏雲蓋沒七顆星，一連念七遍就聰明。

* 黃鳳凰、紅鳳凰、粉紅鳳凰、粉黃鳳凰。

* 香客上蕭山燒香，蕭山香客燒香；香客燒香上蕭山，蕭山燒香香客燒，香客要燒蕭山香。

讀者可以發現，繞口令都是以發音相近的字組成詼諧句子，所以也能利用讀音相似的字詞加以練習，例如：南港展覽館、腎絲球過濾率。

咬字清楚後接著要注意的是「斷句」。

斷句

本節重點 ||

◎言語的目的是溝通、說明，適當的停止能讓聽眾明瞭主持人的意思。

◎斷句能製造合適於活動當時的氣氛。

◎斷句功力是主持能力的重點之一。

古書沒有標點符號，因此後世讀者根據文章意思在某個地方停頓，並於停頓處加以標示即稱為斷句。以現代的話來說，標點符號是文章的斷句之處，用之於語言便是句子停頓的地方。

主持的首要目的是讓來賓瞭解活動內容，因此不疾不徐的說話速度是主持人必備的功力，不過即使再不疾不徐，過長的句子一定會讓主持人無法一口氣說完；此時加快說話的速度，或使盡全力地務求講完句子都不是好方法。

優秀的主持人在拿到稿子時，能立即判斷句子的斷句之處，也就是該在句子的哪個地方換氣。

新手主持人如果無法立即判斷，那麼就以土法煉鋼的方式，快速地先在心中默唸一次，或小聲地讀唸一次，藉著讀唸標出應該換氣（斷句）之處。

舉例來說，主持人要講的句子為：

　　面臨突發事件時，我們或孩子在此時或此段時間陸續出現下列的情緒是很正常的，會出現的情緒包括震驚，例如失眠……

　　這句子的前半段「面臨突發事件時」即可先換氣，不過在「我們或孩子在此時或此段時間陸續出現下列的情緒是很正常的」句子中該在哪個地方斷句？

　　可以這麼處理：

a.我們或孩子，在此時或此段時間陸續出現下列的情緒是很正常的。

b.我們或孩子，在此時，或此段時間，陸續出現下列的情緒是很正常的。

c.我們或孩子，在此時或此段時間，陸續出現下列的情緒是很正常的。

　　如果平時有訓練呼吸方法，那麼a種方式是毫無困難的。如果對於呼吸（吐納）的掌控度沒有信心，b、c兩種方式較為可行。

　　有一件重要的事情，斷句的次數多比表達不清楚來得好。也就是即使斷句多，但能讓來賓清楚地知道主持人的訊息（想傳達的意思），這樣的斷句便算成功。

　　以同句子為例：

　　將「我們或孩子在此時或此段時間陸續出現下列的情緒是很正

常的」，斷句成：「我們或孩子在此時或此段時間陸續出現下列，
的情緒是很正常的」，必定造成來賓的困擾，因為不良的斷句造成
他們的思考無法產生連結，進而對於活動失去興趣或信心，也讓主
辦單位的活動無法達到預期的效果。

萬萬不能將之斷句的是語詞，也就是字詞經過組合後的「結
合」，例如：物理師治療公會。

物理師治療公會是由「物理師」、「治療」、「公會」三個語
詞結合，一旦被斷句後可能成為：

⊙物理師，治療公會→什麼治療公會？與物理師有什麼關聯？
⊙物理師治療，公會→經過物理師的治療要加入公會嗎？具有
 某種固定身分的人才能讓物理師治療嗎？
⊙物理師，治療，公會→在打廣告嗎？

台上三分鐘，台下十年功，斷句（換氣）的合適與否正是主持
人功力的展現；新手主持人可以將稿子去掉標點符號，或是以古文
去掉標點符號自行練習斷句。古文中不建議以詩詞歌賦作為練習文
章（例如：〈正氣歌〉、〈琵琶行〉等），因為其固定格式已是無
形中有了斷句，對於練習毫無幫助。

去除詩詞歌賦，能練習的文章多如牛毛，例如：〈出師表〉、
〈祭妹文〉等。有心學習斷句能力者，甚至可以將《古文觀止》作
為讀本，去除標點符號後加以朗讀。

選擇朗讀古文的方式訓練斷句能力時，可以不必通篇練習，取其一段即可。

古文讀起來比白話文拗口，「拗口」也是練習正音的方法，一篇文章能有兩種功效，不啻是一石二鳥之計。

古文參考

〈前出師表〉—諸葛亮：臣亮言先帝創業未半而中道崩殂今天下三分益州疲敝此誠危急存亡之秋也然侍衛之臣不懈於內忠志之士忘身於外者蓋追先帝之殊遇欲報之于陛下也誠宜開張聖聽以光先帝遺德恢弘志士之氣不宜妄自菲薄引喻失義以塞忠諫之路也。

〈祭歐陽文忠公文〉—王安石：如公器質之深厚智識之高遠而輔以學術之精微故充於文章見於議論豪健俊偉怪巧瑰琦其積於中者浩如江河之停蓄其發於外者爛如日星之光輝其清音幽韻淒如飄風急雨之驟至其雄辭閎辯快如輕車駿馬之奔馳世之學者，無問乎識與不識而讀其文則其人可知。

〈蘭亭集序〉—王羲之：永和九年歲在癸丑暮春之初會於會稽山陰之蘭亭脩禊事也羣賢畢至少長咸集此地有崇山峻嶺茂林脩竹又有清流激湍映帶左右引以為流觴曲水列坐其次雖無絲竹管弦之盛一觴一詠亦足以暢敘幽情是日也天朗氣清惠風和暢仰觀宇宙之大俯察品類之盛所以遊目騁懷足以極視聽之娛信可樂也。

以上三篇古文之斷句參考：

〈前出師表〉：臣亮言，先帝創業未半，而中道崩殂；今天下三分，益州疲敝，此誠危急存亡之秋也！然侍衛之臣，不懈於內；忠志之士，忘身於外者，蓋追先帝之殊遇，欲報之於陛下也。誠宜開張聖聽，以光先帝遺德，恢弘志士之氣；不宜妄自菲薄，引喻失義，以塞忠諫之路也。

〈祭歐陽文忠公文〉：如公器質之深厚，智識之高遠，而輔學術之精微，故充於文章，見於議論，豪健俊偉，怪巧瑰琦。

其積於中者，浩如江河之停蓄；其發於外者，爛如日星之光輝。其清音幽韻，淒如飄風急雨之驟至；其雄辭閎辯，快如輕車駿馬之奔馳。

世之學者，無問乎識與不識，而讀其文，則其人可知。

〈蘭亭集序〉：永和九年，歲在癸丑，暮春之初，會於會稽山陰之蘭亭，脩禊事也。羣賢畢至，少長咸集。此地有崇山峻嶺，茂林脩竹；又有清流激湍，映帶左右，引以為流觴曲水，列坐其次。雖無絲竹管弦之盛，一觴一詠，亦足以暢敘幽情。

是日也，天朗氣清，惠風和暢。仰觀宇宙之大，俯察品類之盛。所以遊目騁懷，足以極視聽之娛，信可樂也。

我舉一個用於「新北市營造職業工會成立四十週年暨第十三屆理監事就職感恩餐會」的開場白作為例子。

　　各位長官貴賓與所有工會夥伴們，大家晚安、大家好。

　　我是今晚主持人洪慈勵，很開心能夠在這裡和大家齊聚一堂，一起歡度新北市營造職業工會成立四十週年慶，暨第十三屆理監事就職感恩餐會。

　　工會成立四十年以來，從無到有，謝謝大家一路上的相伴相隨與情義相挺，感恩勞動兄弟的大團結，有您真好！這四十年來，工會也為許多勞工家庭的生、老、病、死、殘爭取最大的權益，讓營造業的勞工朋友們都能「勞動神聖，尊嚴勞動」。未來，我們將鼓勵更多年輕人適才適所投入技術業行列，同時增進會員福祉，這是我們工會各級幹部會繼續努力的目標。

　　讀者可以發現，文章的書寫為「新北市營造職業工會成立四十週年暨第十三屆理監事就職感恩餐會」，可是成為開場白時斷句就必須是「新北市營造職業工會成立四十週年慶，暨第十三屆理監事就職感恩餐會」，其中的原因在於「新北市營造職業工會成立四十週年暨第十三屆理監事就職感恩餐會」的字數過多，即使主持人能一口氣說完，聽眾可不一定能完全聽清楚（不能一次消化完畢），所以正確的斷句很重要。

聲音

本節重點 ||

◎「破鑼嗓子」的改善方法。

◎音量大小、強弱的重要性。

◎一場活動中音量的調整。

文字轉化為語言靠的是聲音，每個人的聲音由於聲波及介質不同，傳達到他人耳朵的音感也就不會一樣。聲音甜美對主持人來說固然是一項利器，但是新手主持人依然能夠以其他的方式補足。

本章節討論的「聲音」包含音質、音量、音調（語調）；新手主持人可以利用這三項為個人的聲音加分。

音調（語調）對於整場活動而言是極為重要的指標，因此於下方獨立出一節詳述。

一、音質

依字面的意義，音質即為聲音的品質；也就是我們常說的「聲音如新鶯出谷」，或「說話像破鑼嗓子」。

音質佳的人固然有先天的優勢，但仍要配合音調、音量才能使聲音更為出色，不能一味的以為「天生麗質」而不重視其他的因素。

覺得音質不佳者可以利用醫學的方式改善，或服用生脈飲、楂梅飲等複合漢方，中醫的潤喉飲品也可當成日常保養嗓子的方法。

二、音量

音量指的是聲音的大小與強弱度；音量的決定必須依活動場合而定，下面以大、小（柔和）、強、弱說明。

⊙**音量大**：現場的氣氛必須是高昂時，例如選舉時競選總部的成立。成立競選總部時營造的氣氛必定是有活力、夠積極、有前景；因此活動主持人的音量就要以較大且高亢的音量，將現場氣氛帶至最高潮。

⊙**音量小**：以柔和、溫馨為訴求的活動，例如募款餐會。募款餐會的另一層意義是慈善活動；慈善活動可能是週期性（例如年度募款），也可能是為突發災害所舉辦（如地震、海嘯）；不管週期或非週期，其共通性就是存在悲天憫人的情懷。

主持人要創造「悲天憫人」的情懷，當然不適合以太活潑、高昂的音量帶動現場，否則會塑造出以歡樂為主，而不是以募款為主的場合。

⊙**音量強**：健走、路跑比賽活動、特殊訴求活動（例如反對性騷擾）均需要較為強勁的音量。音量強勁能製造出加油、堅定的氣氛，這也是競賽與特殊訴求活動中不可或缺的現場條件。

⊙**音量弱**：以表達和平、和諧為主的活動，例如宗教節慶中的平安夜活動、佛教的浴佛節等。

以上所談論的音量指標不一定一成不變，有時要依現場狀況加以調整。例如募款餐會突然出現一筆金額龐大的捐款時，主持人可以將音量改為強（或大），適時地讚揚捐款人。

音量調整後一定要記得再度調回原來適用的音量，而不是改變音量後就「一音到底」。讚揚大額捐款人後主持人得找機會回到原來的音量，回復的方式可以是一次復原，也可以慢慢回復，其中要注意的是回復時間切忌太長。

 語調

本節重點 ‖‖‖‖‖‖‖‖‖‖‖‖‖‖‖‖‖‖‖‖‖‖‖‖‖‖‖‖‖‖‖‖‖‖‖

◎現場氛圍是語調的指標。

◎語調的改變有助於提升或改變現場氣氛。

◎主持稿中的語調標示。

講話時的高低起伏稱為語調。語調可以用來提振來賓的注意力；反之，也會導致來賓昏昏欲睡。

電視還未發明時有種職業叫「說書人」（或稱評書），說書時聽眾的多寡，取決於說書人語調的運用。語調可以說是評書時的場

景變換，其重要性不言而喻。

　　主持人在活動進行中亦能利用評書人的語調來帶動氣氛，例如競賽活動中「加油！加油！」的口號若以上揚的語調呈現，不但能為參賽者打氣，也能提高來賓情緒。

　　但若是較為嚴肅的活動，例如頒獎典禮、賑災活動，語調的運用應以尾音下降的方式導入活動主題。

　　以邀請長官致詞為例，於剪綵活動時的語調是：

　　各位長官，各位來賓，大家好（↗），歡迎參加艾林公司的開幕剪綵活動，有請董事長為我們講幾句話，掌聲歡迎董事長（↗）。

　　於賑災義賣時，邀請長官致詞的語調是：

　　各位長官，各位來賓，大家好（↘），感謝參加艾林公司為地震而舉辦的義賣活動，艾林公司的董事長率先拋磚引玉，以新台幣一百萬認購一箱礦泉水。有請董事長為我們講幾句話，董事長請（↘）。

　　↗代表語調上揚，↘代表語調下降。

　　語調可以明確地表達現場所需要的氣氛；活潑、隆重、嚴肅、歡樂等，均能以語調加強。新手主持人可以在拿到節目單，或瞭解

活動內容時，約略在心中計算一下何處該以上揚的語調呈現，又在哪個環節時讓語調下降。

　　一般而言，要表達快樂、驚喜，或是「被嚇到」、「被驚嚇」時可以讓語調上揚。而要表達哀傷，或苦口婆心、諄諄告誡等較為「沈重」的發言時則採用下降的語調。

　　當然，一段話中若全部是上揚、下降的語調也是不適合的。新手主持人隨時要記住，自己的身分是主持人而不是諧星；千萬不要讓自己看起來是在取悅觀眾而不是主持活動。

　　因此在上揚與下降的語調中，一定要穿插平穩的語調，這樣整句話（或整段話）聽起來才有和諧感，不至於太過沈重或太過輕浮。

速度

本節重點 ||

◎中文的説話速度為每分鐘160至200字。

◎訓練個人的説話速度。

◎讓適當的説話速度成為習慣。

　　說話的速度因人而異，有的人天生說話快（急驚風），有的人天生慢條斯理（慢郎中）；但是新手主持人一定要撇開「天生如此」，把自己塑造訓練成說話不疾不徐的中庸者。

中文的說話速度以每分鐘160至200字最佳，這個速度是經過統計後得出來的「最佳理解力」，也就是每分鐘160至200字的說話速度能讓對方聽得清楚並且瞭解語意。

說話速度的快慢能靠自我訓練，準備的工具只需一個計時器；若是有錄音機則能達到更佳的效果。

沒有錄音機的訓練方式：

⊙準備一張稿子，稿子裡的文字必須是完全熟悉的字，也就是不能因為不熟悉（或不認識）某個字而停頓。

⊙計算稿子總字數。

⊙按下計時器並同時朗讀稿子，計時器的設定以二至三分鐘為佳。

⊙計時停止後計算所朗讀的字數，並加以改正（加快或減慢速度）。

⊙改正後再次計時計算。

有錄音機的訓練方式與沒有錄音機相同，兩者的差別在於練習者可藉著錄音機選取最適當的說話速度。

說話的速度必須是全句或全段一致，不能忽慢忽快。忽慢忽快容易讓人產生主持人講話緊張的錯覺（即使是新手主持人，也不能讓人發現台上的自己很緊張），進而對舞台上的活動失去興趣或信心。

肢體

本節重點 ||

◎肢體語言是主持人的必備能力。

◎肢體語言中的禁忌。

◎當個「神力女超人」。

　　肢體是另一種的語言表達，亦稱為非語言交際。肢體語言有時能彌補言詞的不足，也能為活動增色。

　　最常見的肢體語言是手勢，像是請長官、來賓上台，或是加強講話內容（例如天旋地轉）等，均能以手勢表達，甚至能引領長官、來賓在舞台上就定位。

　　雙手可以創造肢體語言帶動氣氛；所以新手主持人務必記得主持時，要把自己的肢體放輕鬆（打開非語言能力），善用自己的雙手造出活動該有的氛圍。

　　舉例來說，當有條列式的敘述或是提到名額、獎金時，你可以藉由手勢比出數字，讓台下的觀眾能一目瞭然。千萬不要像小學生背誦課文一樣，從頭到尾把雙手放在後面。你的身體愈是往後縮，緊張的程度就會加重；一旦產生緊張感，呼吸就會不順暢，聲音語調的表現必會連帶受到影響。

　　我常建議同學，在上台演出或主持前，不要一直往心裡說「好

緊張」，愈說一定會愈緊張，嚴重者還會因緊張而發抖。緊張時反而要激勵自己：等等要上台了，「好開心」或「好興奮」，我的機會來了！

「緊張」是負能量用詞，「開心」、「興奮」是正能量用詞；當你說「開心」與「興奮」時，肢體語言自然會將我們引導到正面的方向。

如果這樣還是無法消弭緊張，我的建議是：不要縮在椅子上滑手機，滑手機無法讓緊張感消失，你可以到洗手間，將自己雙腳打開與肩同寬，挺胸站立，雙手叉腰，擺出「神力女超人」的姿勢兩分鐘（如**圖2-1**），同時讓嘴角上揚，並調整呼吸，這時候你會發現自己的情緒慢慢地緩和下來，緊張感也就不見了。

這是哈佛心理學家Amy Cuddy，2012年在TED發表演說時的建議。演說中講解在職場或課堂上使用哪些肢體語言可以增加自信、促進成功。她的研究顯示，如果你做出「神力女超人」那種「充滿力量的姿態」（兩腳打開站著、雙手叉腰），或是以「占用很大空間的姿勢」（像是雙腿開開的大老闆坐姿）站立，只要兩分鐘的時間就能改變腦內荷爾蒙，讓自己變得更有自信、更強大，也會減輕壓力。

你的肢體語言能夠影響你的身體，進而支配你的心理。下次上台前，如果覺得緊張，不妨試試「神力女超人」的站姿，相信會有助減少心理恐懼。

肢體語言中也有一些禁忌，例如：

圖2-1　神力女超人站姿

⊙**不能以單隻手指製造肢體語言**：最常見的是以單隻手指指向
　來賓。單隻手指指向來賓偶會出現於電視節目中，這種不算
　禮貌的行為或許只有大牌主持人才能享有的「特權」，仍屬
　於不被建議之列。

⊙**手心不可向下**：主持人以手勢說明或介紹人事物時切忌手心
　向下。手心向下予人一種「呼之則來，揮之則去」的心態，
　不但對來賓或被介紹者不尊重，也會造成主持人高高在上的
　感覺。

　　此外，站姿也是肢體語言的一種，優美的站姿除了要抬頭挺胸外，還要略收腹部，使整體看起來不但朝氣十足，並且氣宇軒昂。

　　主持人有時需要長久站立；正確的站姿能保持體力，不會因長久站立而導致活動尚未終了，主持人就先「垮」下來的窘境。

　　身體的後背緊貼牆壁時，肩膀、後腦勺、臀部均能「貼」在牆壁，代表站姿是正確的。不過若是使力錯誤，正確的站姿也會因為不勝負荷而鬆懈。

　　最佳的站姿是「骨盆站力法」，也就是將骨盆視為身體的中心，以這個中心點為準，將身體略為往上提升。這個小小的改變會讓肩膀自然而然地挺起來，腹部也會自動內縮，進而帶動臀部提升。一連串的效應平衡了全身關節的受力度，相對地分擔了各關節的承受重量。

　　站立的時間久了會感到雙腳發麻，全身僵直，此時唯一的念頭是休息，因此會不自覺地以「三七步」站立，這是非常不正確的。「三七步」給人一種輕視、輕浮的感覺；即使前面的主持過程再好，出現「三七步」就會立刻被扣分。

　　如前所述，尋找一個正確的站姿是較好的方式，其次是「找時間」休息，例如：長官致詞時、表演節目進行時等。萬一無法找到適當的時間休息，新手主持人可以將重心輪流放在左右腳；切記！千萬不要出現「三七步」。

　　站姿確立後便是雙腳的擺放。男性主持人可以將雙腳略為張

開，張開的寬度以不超過肩膀為宜。女性主持人則以雙腿併攏，雙腳呈六十度角為標準站姿。

表情

本節重點 ||

◎表情因活動性質而異。

◎讓笑容真正地表達「開心」、「歡樂」。

表情也屬於肢體語言的一環，獨立成為一節的原因，在於表情能傳達的訊息，遠勝於其他的肢體語言。

根據統計，人類的表情多達二十一種，應用於主持上的約是喜、怒、哀、樂、驚奇、恐懼等六種。

不可否認地，主持活動的表情以正向的喜、樂居大多數；怒與驚奇、恐懼則是相襯的角色，正是所謂的紅花綠葉，相得益彰。

哀傷的表情只能用於追悼會或追思活動（例如災難報導），因此不太會有表情的變化，本章節便不予討論。

所謂伸手不打笑臉人，所以微笑是最好的表情。從活動開始前，主持人就必須以甜美的笑容妝點自己。為什麼要加上「甜美」？因為皮笑肉不笑不屬於笑容，而是稱為陰險。

甜美的笑容不但代表主持人是以愉快的心情主持活動，周圍的

人也能因為主持人的表情而感染到快樂的氣氛；親和力就如此地被營造出來，這樣的氛圍才是活動的主要精髓。

與笑容相陪襯的怒與驚奇、恐懼所出現的時機，則要靠主持人的應變能力適時出現。

驚奇的表情可以用在讚美來賓的表演上，也能運用在來賓談話中較突出的地方，例如魔術表演、開場秀等，或長官貴賓提到選手獲得的金牌數量。

驚奇的表情可以「時常」出現在同一場活動中，但分寸的拿捏則要靠主持人的機智。如果整場活動，主持人從頭到尾都表現十分「驚奇」的樣子，來賓觀眾對主持人的評語可能是「這個有什麼好驚訝的？」或是「劉姥姥逛大觀園嗎？」

恐懼的表情在整場活動中所占的比例不可太高，因為過多的恐懼表情，會將來賓觀眾的情緒帶向負面，現場的氣氛就會顯得沈悶。

主持人是活動進度及氣氛的掌控者，主要任務是讓活動依程序順利完成。主持人不是戲劇演員，入戲太深的話會失去主要的任務；因此再悚慄的言論、表演也不能「恐懼」太久，這是主持人表現臨危不亂的時候，新手主持人可以多加把握。

各種表情都能帶動氣氛，那麼你的表情確實與要表達的情感、氣氛畫上等號嗎？「東施效顰」是耳熟能詳的故事，也就是說你的表情要到位。

可以對著鏡子練習各種表情，即使是笑容也要加以練習，因為

笑容有微笑（淺笑）、大笑的區別，而最適合你的笑容曲線又是為何？

　　同樣的道理，什麼樣的表情最適合表達你的驚奇與恐懼？也就是說，當表情是驚奇、恐懼時，你會不會看起來讓人退避三舍？

　　練習是本章的重點，靠著練習，新手主持人可以將自己塑造成心目中的理想形象；塑造成功的話，你就能向前邁進一大步了。

思考與練習

1.找出自己發音不準的注音。

2.讀一段文章並錄音，找出是否有字與字相連的情況。

3.讀一段文章並錄音，看看是不是斷句得宜？

4.以「神力女超人」的姿勢站立兩分鐘。

5.對著鏡子練習微笑，要能夠看到上排八顆牙齒。

6.對著鏡子做出驚奇、恐懼的表情，這樣的表情是不是達到驚奇與恐懼的效果，還是讓人有「貞子出現」的感覺？

7.貼牆站立，肩膀、後腦勺、臀部能不能碰到牆壁？

主持人風格塑造

🎙 臨場應變

🎙 欣賞同業的優點並汲取經驗

🎙 模仿的「框架」

🎙 超過五個字的蕭敬騰

🎙 風格一定存在

🎙 三分鐘與十年功

🎙 清單式塑造

🎙 深度談話

　　「主持」是一個新興的行業，由於工作性質十分活潑，因此近年來有極多的專業人才投入。人才一多便有競爭性，可以說主持工作正面臨僧多粥少的情況，能脫穎而出的除了相關經歷外，其個人風格成了業主最主要的評估條件。

　　主持人的風格是典雅端莊型還是活潑機智型，甚或睿智幽默型等，都是業主考慮的因素，而評估的因素在於是否符合活動需求。

◆典雅端莊型

　　適合記者會、頒獎典禮。這些場合均需要「穩重端莊」，所以主持人要具備典雅的形象才能符合現場氣氛。

◆活潑機智型

　　尾牙、家族聚會、戶外活動等的主持便需要活潑的主持風格，甚至要有帶動唱、帶動跳的本事才能讓現場具有親和力。

◆睿智幽默型

　　社團聚會、專業聚會等的主持人便須具有高度的幽默感，以便適時化解（或沖淡）專業所帶來的枯燥氛圍。

　　優秀的主持人一定有自己獨特的主持風格，而每位主持人的風格必然大不相同，如何定位與塑造自己的風格便是個人的主要課題。

　　獨特的主持風格不僅可以吸引更多的觀眾，也是主持人拉近與台下（觀眾）距離的最好方式。

　　以《康熙來了》為例，小S與蔡康永兩個人的主持方式形成非常
鮮明的對比。小S的主持方式向以活潑、外放為主軸，所製造的話題
亦十分辛辣；蔡康永則是知性內斂，知書達禮。外向與內斂形成一
個中庸的組合，觀眾觀賞節目時可以看到辛辣、衝擊，也能看到約
制、理性。兩種極端的擺盪為節目創造了良好的收視率，風格迥異
的兩位主持人（一收一放）不但默契十足，並且互補得恰到好處，
如此絕妙的組合是主持風格確立的最佳說明。

　　再來看看豬哥亮，他的幽默是許多主持人模仿的對象，然而卻
鮮少有人模仿成功。這個例子說明模仿並非最佳途徑，要在模仿中
適時「修正」才能稱得上「（個人）風格」。

　　豬哥亮常常說一些不登大雅之堂的話，同樣的話若是由其他的
主持人說出來，觀眾會覺得「少了一味」，這「一味」便是豬哥亮
最獨特的風格。

　　如果讀者對美國娛樂圈稍有認識的話，一定對艾倫·狄珍妮絲
（Ellen DeGeneres）不陌生，她是全球知名脫口秀節目主持人，曾
入選富比士百大影響力人物；主持過兩屆奧斯卡獎。台灣藝人小胖
（林育羣）、雙胞胎姐妹花左左右右，都曾到她的節目表演，她擅
長以輕鬆詼諧的方式主持，這種方式深得大家的喜愛。

　　在2014年第八十六屆奧斯卡頒獎典禮上，主持人艾倫一連串妙
語如珠的開場，充分發揮了她一貫的幽默感。典禮進行到一半時她
還發揮愛玩的本性，擔心來賓們肚子餓，竟然叫起披薩外賣，「披
薩來囉！」把台下觀眾逗得個個樂開懷。

　　她還對披薩外送小弟說：「你最喜歡的電影明星是誰？他們都在這裡哦！快點趁機和他們聊天！」邊吃披薩邊看頒獎成了奧斯卡頒獎典禮罕見的奇景。愛搞笑的艾倫還走下台，一一向巨星們要起小費；演員凱文史貝西也配合演出，一邊給錢一邊對艾倫說：「這些是妳的小費！」

　　這就是艾倫的獨特、鮮明式主持風格；幽默卻不失善良，玩笑開得恰到好處，又不會涉及人身攻擊。

　　風格指的是丰韻、特性，主持人要先瞭解自己的特點、優點、缺點，再從這些特色中建立風格，建立風格以後還要再三確認要改進的地方在哪裡？應該如何改進？透過一次次不斷上台的實戰經驗，風格就會從內而外地被勾勒出來。

　　不要害怕檢視自己的缺點，在主持這項行業中，缺點有可能轉化為優點，甚或為個人特色。

　　有一位生長於中部地區的歌手，講話聲調帶有濃厚的海口腔，有的人認為海口腔是其缺點，阻礙了事業的發展，但也有慧眼識英雄者，將他的海口腔引至綜藝節目中的訪談單元，讓缺點成功地轉化成特色（優點）。

　　如果無法確定自己的風格，那麼建立或塑造風格就是首要任務，因此要先問自己：「我最喜歡的主持人是誰？」

　　比如我很喜歡沈春華，她從新聞主播步入主持談話性節目《沈春華Live Show》時，即呈現親切、不譁眾取寵的風格，成功地詮釋了「主播」與「主持人」兩種性質相異的角色。

　　新聞主播受限於「將時事傳遞給觀眾」的框架，因此口條清

楚、條理分明是新聞主播的特色;沈春華以內斂的笑容達到這樣的目標。主持節目時她又以爽朗的大笑代替開場白;開朗的笑聲不僅拉近與受訪者的距離,也緩和攝影棚內緊張的氣氛,如此的氛圍使得節目能在輕鬆但不失嚴謹中進行。

新聞播報較無法展現肢體語言,不過換成主持人則又不同。沈春華的肢體語言常透露出溫暖,即使一個輕微的點頭或微笑,在在讓受訪者及觀眾感受到友善,並且表達出主持人很用心地傾聽受訪者的每一句話,而不是咄咄逼人或揭人傷疤,窺探隱私。

有了喜歡的主持人後,可以將喜歡的主持人當成模仿與學習的對象,學習你喜歡(或欣賞)的風格。以沈春華為例,我喜歡她播報時清晰的口條、現場連線時的臨危不亂,清晰的邏輯與冷靜的態度,那麼這些特色便是我學習的目標。

有了學習目標,再加上自己的修正,個人風格就能呈現出雛型,將這個雛型加以練習,熟練之後再融入自己的優點與特色,個人的風格也就確立了。

 臨場應變

本節重點 ||

　　◎適時呼應來賓的談話。

　　◎有效率地在短時間內整理出重點。

　　◎隨時準備以平常心應付突發狀況。

在會場上常有長官與貴賓致詞，有些時候長官與貴賓會從主持人身邊經過，而致詞者也可能與主持人眼神交會，這時我們要以點頭、微笑回應，千萬不可視而不見或是面無表情。

長官與貴賓致詞結束後，優秀的主持人能快速將致詞內容挑出重點並整理，接著做出一個好的總結後再進行下一個階段。這樣就不會只是「邀請長官致詞」，接著便是行禮如儀地回座。這種程序屬於「沒有收尾」，也就是有頭（邀請長官致詞）無尾（不把長官致詞當一回事）。

比如某某銀行董事長上台致詞，講話速度很快，內容卻非常簡短；講完後就匆匆下來（台）。董事長的舉動來賓及觀眾都看在眼裡，這時候如果主持人有豐富的經驗，那麼在董事長致詞結束後便能巧妙地說：「從剛才董事長的一席談話中，我們完全可以感受到time is money；時間就是金錢、效率就是生命的重要性，再次謝謝董事長帶來這番期許與勉勵。」

以這段話作為收尾不但符合事實，也化解了董事長倉促結束致詞的尷尬；在場人士也許能發出會心的一笑。

要在很短的時間內整理出重點，正是考驗主持人的臨場應變能力，這個能力除了當時仔細聆聽長官及貴賓致詞外，另外一個小撇步便是預先瞭解活動內容，再以當日的主題略加準備。

例如：活動主題是「拒絕毒品」，主持人即可先行瞭解拉K的後遺症（一輩子包尿布）、毒品分類（二級毒品與三級毒品）、新興毒品等議題，有了幾分「常識」後就能快速地綜合長官貴賓的致

詞內容。

又例如當活動主題是「宜花東足球希望工程記者會」時，記者會舉行的時間正好是2018年世足賽爆出最轟動的消息（結果）。人口只有三十三萬的小國冰島，創造了世足賽的奇蹟，不被看好的國家（隊伍）居然踢進世界盃。主持人可以引用並結合當時的新聞時事（冰島踢進世界盃）作為開場或是串場，期許我們的足球小將未來也能在足壇上踢出自己的一片天。

此外，在主持的過程中也常會遇到突發狀況干擾流程進行，譬如：現場突然停電、準備上台致詞的貴賓突然走出去講電話、麥克風突然沒聲音、影片突然播放不出來、香檳塔突然倒了等等，這些危機總是埋伏在活動現場，唯有冷靜的主持人才能迅速處理與化解。

臨場應變靠的是不慌不亂的態度，也就是將理智擺在第一位，接著思考要如何圓場與化解危機，千萬不能讓表情與笑容立刻垮下來，表現出一副不知所措或是驚慌的樣子。

 ## 欣賞同業的優點並汲取經驗

本節重點 ||

◎學習優點重於批評。

◎讓本次的突發狀況成為日後的經驗。

也許電視節目的主持人對我們來說有點遙不可及，要登上大眾化的螢幕並非容易，但是網路上的影音主持人可就不同了。現在有很多網紅會在YouTube上開設自己的專屬頻道，談論自己熟悉的領域或者是話題；舉凡拍賣、電玩、星座、科普、英文教學等等都能成為一個節目或活動；不少的網紅都是由素人竄紅，他們的話題吸引人、點閱率高、網路聲量大，獨樹一格的主持風格，自然而然就會引起討論與注意。

所以，除了我們一般常見的舞台活動主持外，只要有心並且加以規劃，網路主持人也是另外一條主持之路。

不管是哪一種媒體，想要成為主持人就要預先做功課，這些功課除了風格外，還有開場及串場的用詞，將這些功課反覆練習，一旦機會來了就能立即應用。

如同前篇章節所提，新手主持人可以挑選自己喜歡的主持人，記錄其不同活動時的風格開場白、串場詞等，而後自己試著不斷練習，一定會有所進步。

值得注意的是，不要抱著批評的態度看待任何主持人，覺得對方的能力總是遜於自己，反而要汲取對方所長，並且讓這項長處成為自己的本領之一。

模仿的「框架」

本節重點 ||

◎模仿並非不可行，而是要將之加工、加料。

◎模仿是第一步，也可說只具有「暫時性」。

◎短暫的模仿後建立個人風格才能叫好又叫座。

我們會發現，新手主持人很容易犯「套詞」這個問題；也就是由「部分」模仿而後逐漸形成「全部」模仿，甚至連手勢都會一模一樣。這種方式的「套詞」會讓新手主持人失去自己的主持風格，進而讓觀眾感覺到只是某位主持人的「分身」。

這麼說讀者可能以為我自打嘴巴，前面不是提到要向自己喜歡的主持人學習模仿嗎？怎麼這個章節又說模仿不可行？

一開始的學習與模仿是快速入門的踏腳石，也就是讓新手主持人熟悉節目活動的流程，以及該有什麼樣的開場及講話方式，而不是一個「照單全收」的學習表。

有獨門的絕招才是特有的風格，才能在這個行業占有一席之地。業主當然不會把錢花在與某位主持人相似度達90%以上的新手主持人，但是他們會把錢花在具有獨特風格的主持人身上。

超過五個字的蕭敬騰

本節重點 ||

◎創新是新手主持人的最大目標。

◎讓觀眾來賓覺得看見了全新的風格。

◎求新、求變才能成為長青樹。

蕭敬騰是2018年金曲獎的主持人，他剛出道時每次說話都不超過五個字，演藝圈於是封他為「省話一哥」；「省話一哥」要主持頒獎典禮，很多人都覺得不可置信卻又非常期待。

這場金曲獎的頒獎典禮是蕭敬騰在主持方面的處女秀，節目開始時即與以往的開場風格大相逕庭。蕭敬騰以歌唱取代談話，演唱本年度的入圍歌曲；接著以生動的手影戲、高難度的漆畫創作串場，別開生面的安排讓觀眾眼睛為之一亮，覺得這樣的主持超有「哏」。

典禮後蕭敬騰在受訪時表示，他深知光憑說話（話術）勢必無法勝任主持人這個角色，因為「如果要我講話就失去讓我主持的意義，我知道我講得再順都無法如專業主持人的表現那麼好」。

為了給大家不一樣的感受，他選擇用另類的方式完成主持這件事，而他也成功地打造出自己的主持風格，這樣的風格既創新又獨特，其他的人在短時間內無法順利地模仿。

　　順道一提，蕭敬騰的創新主持風格在媒體上引起相當大的迴響，這個迴響極為正面。對於歌手來說，媒體的版面即是宣傳的利器，雖然蕭敬騰的知名度已不需要媒體再為他製造，但是對於名氣還不是很響亮的新手主持人而言，正面又免費的宣傳便能吸引業主的注意。

 ## 風格一定存在

本節重點 ||

　　◎即使些許的改變（或不同）也屬於個人風格。

　　◎練習才會成功；有練習便能熟練。

　　2014年奧斯卡頒獎典禮上，主持人艾倫・狄珍妮絲（Ellen DeGeneres）讓台下的好萊塢大明星自拍合照。照片上傳到推特後即創下轉發新紀錄，從那時候開始，很多大型的典禮都開始玩自拍；這項原屬於個人的娛樂行為頓時成為活動中的新寵兒。

　　隔年，黃子佼受邀主持「新浪娛樂」慶典，企劃中安排了玩自拍的哏，黃子佼幽默地說：「才四個月，中、港、台各有一場大型典禮，主辦方都要求玩自拍。看來主持人新的功課是學自拍，不過要讓所有的人都入鏡卻很不容易。」雖然同樣是模仿艾倫與來賓們的自拍，但黃子佼的說法能讓人會心一笑。

也許有人會沮喪地說：「我最不行的地方就是模仿」，或是擔心有「東施效顰」、「畫虎不成反類犬」的反效果。

其實，「模仿」只是初入門的工具，與藝人的模仿秀並不相同。藝人的模仿講求維妙維肖，相似度近乎百分之百；新手主持人的模仿則是著重於串場的能力、開場的口白等等，並不是以全然相似為目標。

基於不是「全然相似」，所以個人風格必定存在。新手主持人只要用心區分出自己與被模仿者的不同就能建立個人的風格。

確立風格後便要練習，這個「練習」便是塑造。新手主持人要將自己塑造成一出場就有獨特風格的主持人，而不是要等到手拿麥克風時才呈現風格。

兒童節目的主持人很受小朋友的歡迎，他們到達活動現場時就開始與小朋友「同樂」，和他們打成一片，而不是等到活動時間才開始當香蕉哥哥、草莓姐姐。

以香蕉哥哥為例，他對於兒童工藝及繪畫十分拿手，因此在活動開始前，有很多小朋友會提前與他製作玩具，香蕉哥哥都是來者不拒，完全融入角色，而不是向家長說：「還沒開始喔」，或是「時間還沒到喔」。

 三分鐘與十年功

本節重點

◎矯正靠練習。

◎讓矯正後的事項成為日常習慣。

◎主持人的任何動作、語言均存在著意義。

要塑造個人風格，除了練習外別無他法。「台上三分鐘，台下十年功」是形容表演者的辛苦，這句話同樣適用在有志當主持人的讀者。

以走路來說，人人都會走路；但是走路的姿勢會有內八字、外八字、直線走等區別，也有腳步輕、腳步重的走法。身為主持人的你，如何讓走路姿勢不內不外、不輕不重呢？

除非天生麗質，否則都有矯正的空間；而矯正即是靠練習。換句話說，靠著練習，你可以把自己塑造成走路姿勢極為優雅的主持人。

談到塑造、練習，就要談談主持人一定要避免的語助詞，那、對、嗯、那個、然後、就是啊……等等都算是語助詞，這些語助詞可以說是「虛字」，在講話中不具任何意義。

不具意義就沒有存在的必要，故一定要避免出現。

一位教授做了一項統計，學生上台報告時使用最多的是「對、

嗯、那」三個字，這些字非但不具意義，也造成聽眾的不愉快感，並且是沒有自信的表現。他舉了一個例子，報告的起始字是「那」，停頓處是「嗯」、「對」，所以報告常是：「那……，那……。對，那……。嗯，然後……，對，然後……。」

這樣的報告想必無法獲得理想中的評語。

由於講話並不限於主持，因此改掉過多語助詞的習慣，便要在日常中養成。所謂「習慣成自然」，改掉日常說話中的語助詞，就能自然而然地在主持時不會輕易出現。

當然，走路、語助詞的改正不是立刻就能達到目標的；因此勤於練習便顯得格外重要，這是「十年功」的展現，糾正之後將會一輩子受用。

 ## 清單式塑造

本節重點 ||

◎誠實地列出改正清單。

◎評估改正清單中的項目有無成為個人風格的可能。

除了走路、語助詞之外，優秀的主持人也會訓練自己的語調起伏、用字遣詞等，而這些「改造項目」均來自於「改造清單」，也就是列出改正的項目愈多，達到完美主持人的機會就愈大。

　　清單的建立可以利用模仿方式進行。準備一面鏡子,與模仿對象同步,如此一來即可看出自己與模仿對象的差異,進而列出清單。

　　與模仿對象有所差異並不表示要完全改正,你要評估差異點是孰優孰劣,如果被模仿者沒有你來得優秀,那麼你就要保留這項優點。

　　「去蕪存菁」是必要且重要的,因為被模仿者或許不知道自己的缺點,反而是模仿者(旁觀者)才能觀察出良莠。「去蕪存菁」也能讓新進人員更快提升自己的「程度」,業主在有所選擇時必定會尋找優點較多的主持人。

　　如果對於列出差異清單沒有把握,也可以請同學、家人代勞。請他們同時欣賞你與被模仿者的表演,然後列出不同(差異)處,再就這些差異進行改正。

　　對於「主持」來說,個人的主持風格十分重要。舉個例來說:東森電視《關鍵時刻》主持人劉寶傑,一句「寶傑,你怎麼看?」經典台詞,多年來幾乎成了《關鍵時刻》的台呼,而他生動的個人主持風格,再加上該節目題材緊扣時事,並且葷素不忌,早已擁有許多忠誠的粉絲。2018年YouTuber網紅理科太太(陳映彤),只花八十七天就有六十九萬人次訂閱,而後訂閱人數更突破一百萬,榮登「ELLE最具風格YouTuber」與「2018YouTuber快速竄紅創作者」的得主,她毫無表情的「面癱風格」成為特色(也是個人經典),意外受到觀眾的喜歡,以及開場招牌起手式:「嗨!今天大家過得

好嗎？」更成為大家流行的問候語。

　　「理科太太」很清楚自己的風格是「知識型」，透過影片（YouTuber），她以最簡單的方式將科學知識教給大家，有了明確的風格定位後，即使是聊科普，也能聊到出頭天。

 深度談話

本節重點 |||

　　◎適時地注入「感性」元素。

　　◎感性元素來自於事前的準備。

　　◎具有注入感性時刻能力的主持人是獨特的。

　　主持工作不全然是嚴肅或娛樂，如果能在活動中加入「感性時刻」，那麼這場活動便可以說是高潮迭起（歡樂中帶有感性，或嚴肅中帶有感性），不但加深參與者的印象，也能讓主辦單位對你另眼相看。

　　以頒獎典禮來說，主持人如果能事先做好準備功課，從得獎者作品引用一句經典台詞作為串場，都比直接問他感想來得好。前者產生的深度不但具有溫度，且更為感性；直接問得獎者的感言，得到的或許只是一連串的「感謝」，感謝父母，感謝妻子（或丈夫），感謝同事等等，無法讓得獎者因為談及心路歷程而讓頒獎典

禮別具溫馨與意義。

　　所謂「萬事起頭難」，塑造建立個人風格在開始時會倍感艱辛，從確立風格至訓練再至養成，其所花費的心血、時間絕非三兩日。

　　在這個競爭的行業中，具有獨特風格的主持人必定有較多的機會，靠著去蕪存菁、融會貫通等技巧，要成為風格別出的主持人並非不可能，其中的關鍵在於你要花多少心力塑造出「獨特的你」。

思考與練習

1.試寫出個人想要塑造的主持風格。

2.列舉心目中理想主持人的名單。

3.以上述名單評估自己與理想主持人的不同。

4.列出可能出現的突發狀況。

5.列出個人可以創新的項目。

6.以「心目中理想的主持工作」為題發表談話並錄音，找出是否有「虛詞」存在。

主持內容大不同

🎤 事前預習

🎤 留意時事

🎤 模擬範本

🎤 禁忌話題

🎤 禁忌用詞

🎤 讓主持內容大不同的小技巧

活動或節目的主持固然有流程可以依循，但如果主持人也都以固定的言詞促使活動進行，那麼工作就會被設限於某種活動，甚至被定義為司儀；如此一來，能接手的節目便逐漸減少，最後面臨被淘汰的命運。

我們可以觀察到，許多被下檔的電視節目是因為收視率不佳，造成收視率不佳的主要原因是節目內容不再吸引觀眾。

以綜藝節目來說，歌唱、短劇、藝人相互演出某些競賽是固定的「哏」，這些「哏」表演久了之後便會失去吸引力，因為觀眾已熟悉節目型態。

同樣的，主持人在同類型的活動中所講的話若沒有變動，節目對於來賓就失去吸引力了。

不要忘記目前的交通十分便利，來賓要參加同類型的活動不但輕而易舉，並且為數眾多，這種情況可由歌手的演唱會印證；搭高鐵到台北、高雄聽演唱會是稀鬆平常到有如家常便飯。

所以，讓每次活動的主持內容不同是優秀主持人的必備條件，要達到對主持內容得心應手有下述幾個方法。

 # 事前預習

本節重點 ||

◎預習是必要的。

◎由預習中瞭解本次活動個人該加強的單元。

◎預習能事先瞭解活動中的重要長官及來賓。

接到工作任務時，除了決定依活動內容而定的妝髮外，最重要的事情便是預習。預習包括：

1.有哪些事必須要在活動中提及？例如為「喜憨兒慢跑」募款活動，主持人一定要事先知道慢跑的起訖點、繳交費用、活動完成後的贈品為何、主辦單位是不是提供現場捐款者贈品，甚至於贈品有沒有依捐款多寡而不同等。

2.有沒有長官出席？長官要不要致詞？

3.這項活動有沒有哪些事情是我不明白的？如果有的話，趕快詢問主辦單位窗口做好確認工作。

以上述「喜憨兒慢跑」為例，曾有一位主持人將「喜憨兒」解釋為「唐氏寶寶」。這樣的說法雖然不能算錯，但是更好的解釋是包括唐氏寶寶在內，還有多重障礙、自閉症、腦性麻痺的患者均可稱為「喜憨兒」。

如何將活動分段進行？活動大部分會有時間設限，設限的原因可能是使用的場地還有下一場活動要辦理，或是逾時產生費用的增加，以及主辦單位顧及來賓願意花費的時間等。如果不能在設定的時間內完成活動，那麼可以說這場主持秀是失敗的。

　　因此主持人要先設定好每個單元的使用時間，例如三位長官的致詞共為十分鐘；但長官的致詞絕對不會正好十分鐘，所以主持人要運用頭腦靈活度，以台詞補足剩餘的時間。萬一靈活度實在不足，新手主持人也可以利用下面提到的「模擬範本」加以訓練。

　　以某廠商推出的新產品「洗衣片」為例，專業主持人必須先瞭解推出新產品的用意，以及新產品的特點。廠商所提供的資訊為：

　　市面上的石化洗劑成本低廉且傷害人體，公司體認到「唯有健康，才是一個人真正一輩子的幸福」，因此立志打造無化學毒害的洗衣環境。

　　新產品的特色有：

1.輕輕的一片便能洗淨，讓洗衣變得輕鬆且無負擔。
2.超濃縮科技；相較於市面上的洗衣精，減輕重量高達90%。
3.包裝塑料減少70%，收納更輕巧方便。
4.純天然成分，生物分解度高達95%。
5.不添加有害人體的化學物質，並通過SGS認證，嬰幼兒及貼身衣物均適用。

　　主持這個案例時，我的說法是：

哈囉，大家好，我是○○（公司名稱）「輕時代」（產品名稱）主持人洪磁力。

今天很高興可以來到淡水跟大家分享○○輕時代濃縮洗衣片有多麼輕薄好用。只要輕輕一片，就可以將整籃衣服洗乾淨，並且完全不殘留。

從今天起大家不用再花力氣彎腰扛洗衣精、洗衣粉，媽媽手從此消失不見，洗衣收納更是方便。

○○輕時代洗衣片除了輕薄外，同時強調天然與環保。外盒體積縮小後，包裝塑料就減少70%。純天然成分，生物分解度高達95%，並且不添加有害人體的化學物質，通過SGS認證，嬰幼兒及貼身衣物均適用。

老公記得去幫老婆買，男朋友記得去幫女朋友買，這都是愛的表現；單身美少女一定要幫自己買，好好寵愛自己一下。

如果有特惠活動還可以加一句：

全聯（或家樂福、大潤發）有買一送一的活動，優惠到2月1日止；平均一盒不到一百元，超級便宜又划算，記得快快手刀去囤貨啊！

是不是很心動？別著急，我們馬上來體驗。

本項活動在流程中也特別規劃一段「洗衣舞」，目的是為了吸

引觀眾一同參與，如果一起共舞的觀眾朋友，即可獲得一盒「輕時代洗衣片」。

企劃中如果已經安排規劃舞蹈，主持人就要先做好準備功課，要先知道「洗衣舞」怎麼跳，因此主持人不但要熟悉任何一個動作，還要解析動作；例如：洗衣舞有多簡單呢？現在我們逐一來拆解動作，左邊搓搓，右邊搓搓，輕輕一片，洗衣輕鬆沒負擔。

如果活動現場有安排舞者，主持人可以和舞者觀眾一起互動，如果沒有舞者，主持人就得親自下場去帶動跳炒熱氣氛。事前做好準備，上場時就不會慌。

 留意時事

本節重點 ||

◎時事永遠是話題的焦點。

◎留意來賓感興趣的時事。

◎以幽默的態度、言語暢談時事。

◎見好就收，切勿忘記本身的工作是主持。

留意時事對主持人來說非常重要，不僅是新手主持人必須留意，連資深的主持人對於時事也不敢大意。

時事可以為主持人帶來許多便利，諸如：

⊙**製造話題**：當前最流行、最被討論的事情或字詞一定最受民眾喜愛；因為被喜愛，所以才會被討論。基於這點，瞭解時事，就是主持人的每日功課。在活動進行中適時地插入時事不但能加強來賓的注意力，也能拉進主持人與來賓的距離，因為「認同感」，讓生疏無形中消失了。

主持活動在某種層面上是為來賓帶來歡樂，即使是慈善募款也必須是溫馨中帶著一點愉悅，這樣的場面才能讓參與者樂意捐獻。因此在時事的選擇上也就必須花一些心思，對於負面消息（例如虐待、殺人、戰爭等）要儘量避免提及，除非所主持的活動是針對這些事件。

⊙**填補時間**：再有經驗的主持人都無法百分之百地掌控時間，在單元節目即將完結而時間還未消化完（指的是離預定結束的時間超過五分鐘以上），時事便是一項填補時間的好工具。

新手主持人要注意的是，對於時間的掌控必須步步為營，不可以在單元節目只剩一、兩個時才發覺時間太過充裕而必須以時事填補。這樣的安排會讓參與者明顯地感受到「活動（節目）沒有料了」。新手主持人應該在活動進行一半時即估算單元與時間的配合是不是恰到好處，估計後如果時間可能過於充裕，那麼主持人此時就要分段加入時事並製造話題。

反之，若是時間不足以消化單元節目，主持人就要簡化言詞

讓單元節目順利完成。

⊙ **引起來賓興趣**：時事是最容易吸引參與者注意的標的。例如金馬獎、金鐘獎、影視明星，甚至於美國大選等。

主持人利用時事的主要目的是引起參與者的興趣而不是評論時事，因此對於時事的談論要採取的是點到為止或蜻蜓點水式，而不是長篇大論地侃侃而談，完全忽略掉自己的身分是主持人而不是名嘴。

在明哲保身的原則下，談論時事時儘量不要牽涉到選舉（尤其是國內選舉），以避免被貼上立場不公的標籤。當然，如果是應候選人的邀約主持造勢晚會則是另當別論。

⊙ **發揮幽默**：主持人黃子佼曾在受訪時，舉了一個馬前總統的例子──「死亡之握」。有次他主持某活動的開幕記者會，幾番思考要怎麼處理這個笑點；後來決定簡單帶過，避開「死亡之握」這個話題，當時馬總統再過一個月即將卸任。於是黃子佼說：「今天的馬總統比較快樂喔，因為卸任在即，可以儘量放輕鬆了，讓我們歡迎馬總統上台。」記者會後隔了兩天，黃子佼又主持另一個活動，就在活動上提到，自己前兩天碰到馬前總統，還好當時沒有握手，不然今天手氣就不好了。黃子佼說，在記者會當天他沒有使用這個哏，而是選擇在隔兩天後他不在場時拿來當個話頭，既不傷人，大家又能心領神會。沒想到一個月後，馬前總統在他社群媒體的離職感言影片中，也拿自己的「死亡之握」自我調侃了

一下。

時事的來源有很多管道，報紙、新聞報導、網路、書籍等都是充實自己的好方法。不管選擇哪一種（或多種），唯一要注意的是不可一曝十寒或兩天打漁三天曬網，一定要每日閱讀，甚至每半天更新一次。

「時事」指的是當前的事，其變動性不但快速且沒有規則。如果今天是主持體育競賽相關活動，就可以舉2018年世足賽冰島這個國家為例，新手主持人可以這麼說：

三十三萬小國人口團結一心，冰島足球隊首次踢進世界盃，創造「三十三萬人踢進世界盃奇蹟」，球員大多是半職業選手，門將是ＭＶ及廣告導演，教練是鎮上知名牙醫，後衛則是兼職製鹽工廠員工；他們並未放棄原本工作，而是請假參賽，運動賽事沒有不可能的任務，我們期許台灣體育競技有朝一日也能以小搏大，以弱勝強。

2018年的高雄市長選舉，市長韓國瑜競選金句「貨賣得出去，人進得來，高雄發大財」即成為很夯的一句話，幾乎人人都會講的「口頭禪」。這句話我們就可以拿來運用在尾牙主持或者是開幕活動主持上；結尾時除了一貫的吉祥話，如果可以說上最流行的時事金句：「產品賣得出去，案子接得進來，XX企業公司發大財」，相信台下的貴賓夥伴一定很有共鳴，也會迎來熱烈的掌聲。

 ## 模擬範本

本節重點 |||

◎為自己擬好幾份「套用稿」。

◎「套用稿」可以交叉應用，也就是可被無數次組合。

◎記錄明星時事；一般而言，明星時事被重複提及的時間較
長。

對於臨場反應沒有自信感的新手主持人，可以為同類型的活動
預先準備幾份說詞（稿子），再另外寫一份能引人入勝的話，結合
兩者便成一場生動的主持了。

以韓星見面會為例，孔劉在2016年主演的《鬼怪》中說出一組
彩券號碼，這組號碼與2018年10月15日所開出的今彩539吻合度高達
80%以上。

這樣的話題如果正好符合上一個單元的時事性，那麼這個時事
新聞也能加入於範本中。以下為「明星見面會活動」的幾個模擬範
本。

例一

　　「各位嘉賓，歡迎蒞臨女神（或歐爸）○○○記者會，再過兩分鐘○○○便會上台與各位嘉賓見面，讓我們再期待兩分鐘就能見到心目中的女神（或歐爸）了。」

　　此時後台傳來的訊息是主角將會再晚十分鐘上台，主持人便要以閒話家常的方式消化這十分鐘，你的模擬範本可以是：

　　「孔劉報出了今彩539的號碼，有用心追劇的人可能獲得一筆相當大的獎金，據說是六百萬喔，待會兒我們用心聽○○○的話，說不定下位百萬富翁就是你。」

例二

　　情況與例一相同，但是依關鍵字「今彩539、中獎」，可以組成的範本為：「孔劉曾經報出了今彩539的號碼，有用心追劇的人可能獲得一筆相當大的獎金，據說是六百萬喔，待會兒我們用心聽○○○的話，說不定下位百萬富翁就是你。不過萬一沒中的話也不必難過，每期都簽這個號碼或許就有中獎的一天。孔劉報的號碼也是兩年後才出現的。現在我們以熱烈的掌聲歡迎○○○。」

例三

　　已經到了活動時間，但後台的訊息是主角會晚十分鐘到達，這時主持人就必須先上台，讓節目準時開始，你可以說：

　　「各位嘉賓，歡迎蒞臨女神（或歐爸）○○○記者會，再過十分鐘○○○便會上台與各位嘉賓見面，讓我們祈禱他們

不會再遇到塞車，請再等待幾分鐘，我們心目中的女神（或歐爸）就能很快地與大家見面。

大家記不記得孔劉曾在《鬼怪》的劇中報出台灣今彩539的明牌？其實我們台灣也有明星中過樂透；據說辛龍中了兩億，扣掉稅金還有一億六千萬。港星曾志偉也花了一萬元買馬票，結果中了七千萬。看來明星的光環不但吸引粉絲，也會吸引財神爺。」

與樂透相關的時事中又以豬哥亮最聞名，如果時間還很充裕，也可以加上豬哥亮的名言如「出國深造」等。

明星的新聞很多，也能為新手主持人帶來一些話題，如果能準備一本筆記本隨時記下明星動態，也能豐富主持內容。例如林志玲獲選《富比士》的「亞洲2018慈善英雄榜」便是一個很好也很「安全」（不得罪人）的話題，這個話題可以使用幾年都還算「時事」。

利用這則時事時要先查明其獲獎事蹟，包括她連續三年為中國「築巢行動」捐款超過160萬美元（約台幣5,000萬元），以及幫助偏遠地區孩童修建宿舍；她也於2011年成立個人基金會，透過愛心義賣及銷售慈善月曆，募集了160萬美元（約台幣5000萬元）幫助台灣弱勢家庭孩童，以及作為緊急援助之用。

這則消息也能引申出其他的話題，大家不妨試著自行練習。

 禁忌話題

本節重點 ||

◎千萬不要「哪壺不開提哪壺」。

◎不要拿別人的弱點當話題。

一場活動中,「說話」才是主持人份內的工作;話不但要說得得體,更要說得詼諧,進而完成一場有趣又讓來賓難忘的節目。

說話得體與詼諧來自於日常的訓練,要注意的是不要以損人或取笑來達到所謂的「詼諧」;這種詼諧不是真正的幽默,而稱之為「酸言酸語」。

最明顯的例子是藝人常模仿殘障歌手阿吉仔坐在椅子上甩手、晃腦的模樣,並且是當著本人的面表演。

這樣的模仿或許能引來觀眾的笑聲,可是更多的觀眾表情是不以為然的;這種「以他人的缺點作為笑點」的哏,是優秀主持人應該避免,並且列為禁忌的。

其次是太過於政治性的話題,除非主持的是與政治有所關聯的活動。民主國家,每個人都可以有不同的主張及政治立場,而活動的參與者並不見得均有相同的主張及立場;如果因此而產生誤會也算是一場失敗的節目。

再者是長官或來賓、參與者的忌諱或個人隱私。最常見的有外

遇問題、置產、宗教信仰（如受到爭議的妙禪法師）、購買名車等。

我常認為主持的過程很像在打乒乓球，一拋一接，一來一往；在與來賓或觀眾互動的過程中，也許會激盪出好玩的笑點，也可能激發出不同觀點；笑點與觀點交叉運用就能使整個節目或活動顯得更加精彩。

大體來說，主持活動是屬於正向快樂的，因此主持人有帶給大家歡樂的義務；接到工作任務時，應先思考有哪些「歡樂點子」能運用。所謂「知己知彼，百戰百勝」，瞭解活動及參與者的特性後，再以相關的「歡樂點子」加入主持講稿，一場成功的主持就輕易地產生了。

 禁忌用詞

本節重點 ||

◎避免負面字詞。

◎不要使用容易讓人聯想到失敗、哀傷的詞句。

◎不要使用否定字詞（或句子）。

◎使用否定字詞會造成對立感。

很多人都認為主持人的工作很簡單，就是說說話而已；殊不知

主持人在遣詞用字仍有很多細節需要注意，不然一個閃失就會貽笑大方。

禁忌用詞一：下台

郭富城在2009年聽奧閉幕表演時，說了「麻煩市長，請你下去」（當場請台北市長郝龍斌「下台」），以方便他繼續表演。話一說完，現場的氣氛便顯得有些尷尬。當時郭富城並未察覺不對，經過媒體提醒後郭富城很驚訝，立即為自己說話不得體（太直接）道歉。

2014年元旦，總統府前廣場舉行元旦升旗典禮，當時由藝人劉香慈擔任主持人；第一次獨挑大樑的劉香慈忽然脫口說出「馬總統正要下台」！

尷尬的氛圍就如上升的國旗，一下子就渲染了全場。「下台」這兩字在總統選舉年聽起來格外敏感，何況馬英九正尋求連任。事後劉香慈也對這個不當用詞表達歉意，也說如果明年還有機會，她絕對不會再講「總統下台」，將會小心用字。

藝人郭富城與劉香慈畢竟不是專業主持人或是司儀，都屬於無心之過，更不知道官場最大禁忌，就是叫人「下台」。

而後，馬英九總統與郝龍斌市長一起參加一場書法活動；同樣是走下舞台的橋段，主持人王文華講得就很謹慎，他說：「諸位開筆嘉賓，正要慢慢『步』下舞台。」巧妙地避開「下台」兩個字。

那麼新手主持人要如何提「下台」這個動作呢？

如果是（元旦）升旗典禮，我們可以講：「請總統就升旗典禮的位置」或「請到台前對面升旗典禮的位置」。更簡潔的說法是「請總統就定位」。如果是一般致詞結束，我們可以使用「請回座」、「請入席」、「請您稍做休息」等話語。

在活動過程中，如果要邀請長官、貴賓上台，通常可以說「請〇〇〇長官上台致詞」，但致詞完畢後千萬不可以說「請〇〇〇長官下台」。

「下台」這個詞有雙關意義，除了解釋走下舞台外，還有一種「在職位上下台一鞠躬」的意思，像這樣的雙關用詞千萬不能出現在主持過程中。

網紅「Wackyboys 反骨男孩」孫生，曾在節目上分享經驗。他有一次在主持尾牙時犯了大忌，竟然在長官致詞完要回座時，脫口說出「請長官先行『入土』」。從此之後他再也接不到該間公司的尾牙主持，像這種「觸霉頭」負面用詞，都是主持人的大忌。

禁忌用詞二：可是、但是、反正等否定詞

我以例子說明否定詞的殺傷力。

來賓說：「只要改變飲食觀念，就能維持好身材。」

主持人：「可是我看你並沒有變瘦啊！」

「但是用這種方法真的有用嗎？」

「反正你本來就超瘦，所以不管有無改變飲食，都還是一樣。」

　　這個例子可以看出主持人在與來賓互動的過程中，一直大量使用否定用詞。很明顯地，給人的感覺就是被潑冷水，或者是被質疑專業度。這類否定用詞很容易一個不小心就得罪人，因此主持人必須學習盡量少用。

　　除了否定字詞外，當然還有其他的禁忌用詞；禁忌用詞必須靠主持人本身的經驗，或是事先向主辦單位詢問確認。

　　2014年縣市長選舉時，柯文哲幕僚會特別交代候選人團隊，當柯文哲在台上時，可以喊「加油」，但絕不能喊「凍蒜」。因此主持人多半是以「○○○加油」取代「○○○凍蒜」、「支持○○○」，或是以「希望未來一起努力」為口號這類用詞。

　　一般而言，我們在主持政府官員出席的場合，例如邀請總統、副總統、五院院長或是縣市首長進行某些行動時，可以使用較為尊敬的用語（譬如「恭請」），但「恭請」兩個字，對有些長官而言，也是大忌。

　　2015年柯文哲市長出席北市府首長領航營；主持人介紹柯市長時說「恭請柯市長致詞」，想不到這句「恭請」竟讓他忍不住拿著麥克風對著司儀說：「以後不要用這種封建時代的語言。」

　　不喜愛「恭請」二字的還有前行政院長劉兆玄；他認為「恭」這個字有一種給人高高在上的感覺，拉大了與民眾之間的距離，所以有他出席的活動，主持人只會講「請」字，而不使用「恭請」。

　　如果活動現場主要貴賓（總統、董事長、理事長）要提早離場，這時候主持人可以說：「總統（董事長、理事長）因另有要

公，需要先行離去，我們掌聲歡送。」

千萬不能說：「總統要先離開我們了……。」這語句聽起來怪怪的，可能還會引來台下的竊笑（駕鶴西歸了嗎？）。

此外，像主持婚禮時，賓客散場前，我們的結語通常會說：「祝大家有個愉快美好的一天。」但曾經有主持人卻說：「祝大家一路好走。」（走黃泉路嗎？）結果當場引來賓客的白眼。像這類不當的用詞，在主持時都要格外謹慎小心。

 讓主持內容大不同的小技巧

本節重點 ||

◎思考個人能運用的小技巧。

◎隨時記錄聽到的俚、俗語。

◎注意俚、俗語的優雅度。

新手主持人可以使用小技巧或「小撇步」使每場活動的內容均不相同，即使有重複參與的來賓也能有耳目一新的感受。

一、利用小卡片

小卡片的大小以能放置於手掌心為原則，約是名片大小。這種空白、有點厚度的卡片可於文具店購買。

顧名思義，「小」卡片無法容納大量的文字，因此只能記載keyword、本場活動主要的語詞等，以及不熟悉的長官名字、不熟悉的字（常見於長官的名字，因此事先要查字典並加以注音）。

二、觀察市場叫賣哥

本條件並不限於叫賣哥，相聲、雙簧也是很好的觀摩對象，目的在於學習說話的流暢度，以及詼諧的語詞接力。以叫賣哥葉昇峻的夜市一則為例，第一件商品是寫有葉問的鋼杯。

葉：「這個鋼杯很好用，可以喝茶、喝牛奶、喝咖啡，*只要不喝農藥就可以。*」

客人：「四百。」

葉：「四百，有良心，賣你！再送一個光明燈（玻璃彈珠）。」

由於買的人不多，因此第二件商品仍是寫有葉問的鋼杯。叫賣哥的話如同前一段，並接著說：

「下面有一行字，貴—在—中—和，不爭之爭。喂！少年人，幫我看看是不是寫貴在中和？對吧！貴在中和。俺娘喂！*買了這個鋼杯還要到中和去罰跪？*」

　　兩段話中的斜體字是叫賣哥吸引人的哏，「什麼都可以喝只要不喝農藥」突顯出笑點，讓客人的印象停留在「喝」的用具上。

　　第二則是諧音的運用，將古文的「貴在中和」應用於新北市的地名，這樣風馬牛不相及的手法卻可以讓人加深物品的印象。

三、學習俚語、俗話、歇後語

　　俚語、俗話、歇後語是引人會心一笑的好方法。例如晚會中來賓比預計中的還多，主持人便能以「今天真是mountain people mountain sea」作為開場；雖不符合文法，但能引來笑意。

　　以下介紹幾則常用的俚俗語及歇後語：

⊙輸人不輸陣，輸陣就歹看面（閩南語）。

⊙做到流汗，嫌到流涎（閩南語）。

⊙賊仔狀元才（閩南語），形容做壞事的人都有很好的頭腦去
　想壞主意。

⊙人情留一線，日後好相看（閩南語），意指得饒人處且饒
　人。

⊙人怕出名豬怕肥。

⊙心急吃不得熱粥，意指慢慢來。

⊙十年河東，十年河西（與風水輪流轉有異曲同工之意）。

⊙關公面前耍大刀，孔子面前賣文章。

⊙飛機上點燈→高明。

⊙斷柄的鋤頭→沒把握。

⊙電線桿上掛暖壺→水平（瓶）很高。

⊙蒼蠅採蜜→裝瘋（蜂）。

⊙拉著拖車賣豆腐→架子不小。

⊙木偶打架→身不由己。

⊙兒媳婦拿了公公的錢→挪用公款。

　　例句中的俚俗語、歇後語雖然不多，不過其共通點是不使用不雅的文字，這也是優秀主持人的必備條件（特殊場合或活動除外）。

　　雅俗共賞固然重要，但也要顧慮到社會責任，而這點已漸漸被重視，讀者可由綜藝節目中不雅字眼被消音觀察出趨勢。因此從新手主持人開始就為自己養成不使用不文雅字句的習慣，這樣就不會踩到紅線。

　　值得注意的是，若是經常使用不文雅的字句，也容易被貼上低俗的標籤，被貼標籤等於失去市場競爭力。

　　不能否認，早期秀場中低俗用語很受歡迎，但是時代在改變，二十年前能被接受的事現在卻會成為票房毒藥。

　　讀者或許會想起豬哥亮式的主持風格，他是少數中的少數；當他作古之後，他的主持風格就成了絕響，包含他常提到的某些不文雅語詞。

　　幾篇經過篩選的稿子可以排列組合成很多各有特色的文稿，新

手主持人熟練之後再加以引申，必定可以演出場場都有特色的活動。也就是主持的活動（節目）型態不變，但是主持內容卻是千變萬化。

思考與練習

1.試寫三篇可以交互運用的範本。

2.擬出十題一年內的熱門時事。

3.為一場家用產品發表會開場。

4.試寫出五則俚、俗語（兼含國、台語）。

5.試引導致詞完畢的長官回座。

6.列舉三個禁忌話題。

5

不怕上台，你HOLD得住全場

🎤 膽量
🎤 膽識
🎤 反應力
🎤 機智能力
🎤 抹牆兩面光
🎤 自製吉祥話字典
🎤 眼觀四面，耳聽八方

談這個章節前必須要先談談理想（或者稱為夢想）。

大部分的讀者對這個標題可能頗不以為然，覺得我就是對主持有興趣，才會想要涉獵。然而興趣與現實仍有一段差距，也就是不一定有能力實現「興趣」。

舉例來說，有人對寫作很有興趣，也確實很努力地寫文章、寫小說，可是寫出來的作品往往辭不達意，或是與心中要表達的意思背道而馳。這時「寫作」就成了一種夢想，必須靠多方的努力才有可能達成。不過若是只將夢想放在心中而不做任何改變，那麼夢想也就永遠只是一種「想法」。

同樣的道理，對於主持工作抱有夢想者可能面臨三種狀況：

1.對主持工作很有興趣，並且不怕上台。

2.對主持工作很有興趣，可是很怕上台。

3.對主持工作沒有興趣，只是家人覺得我的條件能成為主持工作者，因此希望我朝這個方向前進。

屬於第三類型的讀者，最好的方法便是與家人溝通。沒有辦法在工作上投入熱忱，你走的道路將會充滿多到數不清的荊棘，不但會傷痕累累，有極大的可能是半途而廢。

由標題可以看出，主持工作要能把握住整場活動的動向，包含氣氛、來賓情緒、順利地進行流程、突發事件的解決等。控制好整場的動態也就能收放自如地主持活動；換句話說，一切都在你的掌

控中。

　　要達到這樣的境界,就必須讓自己具備幾個特殊能力,有了這幾項功力,主持活動對新手主持人來說就易如反掌,並且能提高在業界的知名度。

 膽量

本節重點 ||

　　◎膽量可以訓練。

　　◎讓自己不害怕面對眾人。

　　◎說錯話並不是「死路一條」。

───────────────────────────────────────

　　對主持工作很有興趣,並且不怕上台的新手主持人基本上已具備「不害怕」的膽量,對於工作較容易「上手」。

　　對主持工作很有興趣但是很怕上台的讀者也不必灰心,因為上台的膽量是訓練出來的。以下幾個步驟可以幫助讀者不害怕面對眾人:

1.**試著到公園朗讀**:如果可以克服在寬闊的空間發出聲音,那麼就能漸漸克服偶爾經過的行人。萬一路過的行人停下腳步,你可以微笑地向對方說你正在背一篇文章;說出這句話時你的膽量已增加了許多。

2.**到育幼院為孩童說故事**：進行這個步驟時必須事先「備課」，也就是對於故事，孩子們可能提出的問題為何。小孩子很單純，他們對於聽故事都有極大的興趣，因此對於故事內容也會提出很多天馬行空的問題，你要如何回答問題便是主持工作中很重要的臨場反應（也可稱為機智性）；換句話說，回答得了小孩子的「天真」問題後，你的臨場反應度也增強許多。

3.**在聚會中談論某一件時事**：這裡指的「時事」並不是國家大事或親朋好友間的八卦，而是就某個議題發表「不會讓人感到難受」的意見。這個步驟是訓練主持工作中談論主題的勇氣。

例如在「反對性騷擾」活動中，主持人要將「何謂性騷擾」說明得中肯便是一個大考驗。如果主持人可以將內容說明得「不會讓人感到難受」，這場活動便已成功一半了。

4.**善用資源**：所謂「工欲善其事，必先利其器」；如果還在就學，可以把握任何上台的機會，例如發表報告便是一項非常好的訓練。想要換跑道的上班族也能利用各種會議報告訓練自己的膽量與膽識。

非常重要的一點是，沒有人天生就會主持，也就是說，後天的訓練比先天的條件重要；所以，沒有膽量上台的人一定可以靠著後天的訓練克服這層障礙。

 膽識

本節重點 ||

◎膽量+見識=膽識。

◎膽識可輕易化解危機(突發狀況)。

◎增強膽識的方法。

上得了台並不是就能完美地完成主持工作;如何讓活動現場有秩序地進行,並且能應付任何的突發狀況才是一百分的主持人。

我們可以說:「上台靠膽量,站到台中央靠膽識。」膽量,指的是走上舞台的勇氣;膽識,指的是靠著見識應付別人應付不來的事。

有膽量上台的人能主持一場簡單、平常、場面一般的活動節目,有膽量又有膽識的人則能應付任何場面,包含衝突、鬧場等等。

增強膽識的方法只有充實見聞,你所知道的常識、知識愈豐富,你就可以隨時信手拈來地運用於不在「劇本」上的狀況。

以「金馬55」(第五十五屆金馬獎)為例,擔任頒獎人的謝金燕是歌手,唯一演過的電影是二十七年前的《新七龍珠》,以及最近的新片《有五個姊姊的我就註定要單身了啊》。

頒完獎時她突然說拍完《新七龍珠》後發生車禍導致毀容,她

的「電影生涯」因此中斷。這一席話讓現場氣氛陷入尷尬，因為眾人皆知她拍完該片後，就發生人生最嚴重的一場車禍，導致她身體破碎、傷痕累累。當時豬哥亮還到處找人借錢救謝金燕，從此她電影路也中斷，直至今年新片《有五個姊姊的我就註定要單身了啊》推出，她的電影路終於得以延續。而後，她又語出驚人地說，未來一定會有一部電影的女主角是謝金燕，而男主角則是劉德華。

這時觀眾大笑，在座位上的劉德華起身對姐姐鼓掌敬禮，畫面既搞笑又溫馨，更不忘在自己擔任「最佳導演」頒獎人時，呼應前面「姐姐」謝金燕的邀約喊話，「今天晚上不管誰得到這個獎，希望你們下一部電影準備好，男主角劉德華，女主角就是……？」此時現場大喊出「謝金燕」的名字，溫暖的互動意外成為典禮亮點。

劉德華的膽識化解了尷尬的場面。

膽識可以幫助主持人輕易地帶過活動中的任何危機，甚或能成為活動中的精彩事件，劉德華的回應就是最好的例子。

 反應力

本節重點 ||

◎反應力是對於事件的回饋作用。

◎反應力不是指損人的反應。

◎訓練反應力的方法。

　　反應力指的是對於事件的回饋作用，回饋作用愈快，愈正確表示個人的反應力良好。

　　舉例來說，主持人的基本修養是不損人，不過有些來賓卻常以損主持人為樂。某位來賓向主持人說：

　　「我看妳是從二到九。」

　　此時若是丈二和尚摸不著頭緒，主持人就會「被虧到」。反應力佳的主持人可以立馬回答：「不過我覺得我只有一和十。」

　　這是個腦筋急轉彎的問題，從二到九表示缺一少十（缺衣少食）；只有一和十代表有一有十（有衣有食）。

　　很簡單的數字及對話呈現了主持人的反應功力，加上說明後你一定可以贏得滿堂彩。

　　訓練反應力可以多看一些腦筋急轉彎的書籍或題目，也可以舉一反三地自己製作題目，只要題目合於邏輯，你所設計的題目便是成功的。

　　記住，腦筋急轉彎只在搏君一笑，切勿提及損人的言詞。

　　其次是訓練自己舉一反三的能力。你可以試著回答某些具有笑點的題目，而後檢視有沒有更詼諧的答案；反覆練習後你的反應力自然會提高。

　　試舉一例說明。有位老師出了一道「我的理想」的作文題目。同學寫著：「我長大後要去搶銀行，然後把錢分給窮苦的人。」

這位老師寫了一段評語：「不錯的理想，記得別忘了老師這一份；但是你要注意你隔壁的同學，他說長大後要當警察。」

老師沒有長篇大論責罵同學的不是，不過他提醒作者隔壁的同學要當警察，因此要「注意」他。老師的反應力很輕鬆地說明對與錯，這樣的方式必能讓作者產生極大的認同感，進而達到春風化雨的目的。

文字接龍也是訓練反應力的方法之一。文字接龍表面上看起來和反應力完全不相干，但是文字接龍是聯想力的發揮；聯想能力豐富了，便間接地帶動出反應力，這種連鎖效應值得我們重視。

 ## 機智能力

本節重點 ||

◎有良好的反應力才能導出機智能力。

◎語言邏輯能力能帶出機智能力。

◎話多不如字字珠璣。

機智能力指的是隨機應變的能力，要有良好的反應力才能「製造」出機智能力。

英國首相威爾遜在一次演講中，突然有個激進分子闖進來，高聲地對著威爾遜說：

「狗屎！垃圾！」

威爾遜不疾不徐地說：

「這位先生請稍安勿躁，我馬上就要談到你關心的環保問題了。」

威爾遜的機智能力來自於他能機智地將「狗屎」、「垃圾」與環保連結，並且立即反映在談話上。

美國總統雷根最有名的機智反映是受到槍擊而必須手術時，他微笑地向醫療小組的成員說：

「希望你們都是共和黨員。」（作用：化解醫療小組成員的緊張。）

醫療小組的成員則幽默地回答：

「總統先生，我們『今天』都是共和黨員。」（作用：安撫雷根的情緒並保證手術中必定效忠領袖。）

古話說：「近朱者赤，近墨者黑。」博覽中外名人的機智故事可以讓自己的機智反應更加進步；因為你的腦海中充滿機智對話，

這些對話仿如填充題的答案，只要適時地運用在主持上，所產生的功效往往超出預期。

此外，加強語言邏輯也能讓機智能力充分地反映於主持工作上。語言邏輯指的是不需要任何（數學）運算，只要依對方的語言表達，推理出說法的正確性即可。

2005年吳宗憲在節目說，伊斯蘭教徒不吃豬肉，是因為聽說教主穆罕默德靠喝「豬奶」才存活下來；此話一出，引發台灣回教徒不滿，群起抗議，讓吳宗憲不得不出面向回教徒鞠躬道歉。

知名資深演員李立群上吳宗憲節目時，針對吳宗憲的失言風波，以一段機智幽默十足的對話，讓吳宗憲直呼：「很少被人罵得這麼爽的！」

李立群對吳宗憲說：「其實你這個人本來就沒什麼深度，但你卻很努力，有深度不一定是對的；許多人讀了萬卷書，行了萬里路，終究仍成了無用之人。」

李立群接著說：「宗憲給我的感覺是，天生的反應快，你的內心有一把秤，其實你對世界是要求公平的。但你的嘴巴比較快，個性像風一樣，有時像和風，有時像疾風，突然想到過去的記憶，為了節目的節奏就說出口了，既然你是一個本來無一物的人，又何處惹塵埃呢？」

李立群這段話，明確指出吳宗憲的缺失，明貶暗褒，完全展現出說話的藝術，這也就是語言邏輯。

說出來的話必須是每個字句都有意思，也都是觀眾來賓覺得有

趣、重要的，如此才能突顯出主持人的能力。

太多言不及義的話，會讓來賓、觀眾失去繼續觀看節目的意願，因而產生提早離席的場面。來賓或觀眾的流失，對節目主持人是一種嚴厲的打擊；新手主持人一定要深思機智能力的重要性。

 抹牆兩面光

本節重點 ||

◎主持人要能夠面面俱到，而不是讓自己一枝獨秀。
◎讓來賓觀眾都能夠感受到歡樂與溫暖。

活動參與者不一定屬於同一個年齡層；更直接地說，一場活動的來賓可能從三歲到八十歲都有，這時你要hold住全場，靠的便是「抹牆兩面光」。

「抹牆兩面光」的意義在於各種人都能討好，進而成為一名溫暖且能夠照顧到大家的主持人。

就如同黃子佼接受採訪說的：「主持人最辛苦的地方是要照顧全場，而不是讓自己一枝獨秀，你必須面面俱到，把台上的每個人都當成焦點。」他同時也提到，主持人必須要一心多用，才能控制整個場面。「我要控場、要控時、要問問題，還要接問題、收問題，還要想哏！」

　　以2010年《SS小燕之夜》節目為例，當時談話性節目內容多半朝向麻辣偏激、閨房密事、家庭不和，但張小燕還是堅持自己溫馨訪問的風格，絕不走色羶腥路線。所以她在訪問明星時，不論是過氣的、當紅的、退出演藝圈的，她都一視同仁，禮遇有加，在節目中不會拿來賓的缺點藉機嘲諷，總會給來賓加油與祝福，甚至給予中肯的規劃與建議，觀眾總能在這個節目中獲得啟發，也感受到小燕姐的溫暖。

　　主持人要能達到這樣的境界才稱得上完美，在活動中的各種年齡層都必須留意與照顧到。

　　尤其在婚禮上這點更是要特別注意，婚禮上的年齡層有小孩、大人、老人，要如何滿足這些年齡層的需求，也是考驗主持人的功力。

　　舉例來說，如果今天婚禮上小朋友比較多，流程設計就可以安排在第二次進場時，讓小朋友灑花瓣、吹泡泡水迎接新人，而且完成這個任務的小朋友，就可以獲得新人的小禮物（棉花糖或是棒棒糖）。

　　這時主持人就可以現場詢問：

　　「有沒有想要幫新郎哥哥和新娘姊姊吹泡泡水（灑玫瑰花瓣）的小朋友呢？有的話請上台，請來到我身邊集合。新郎哥哥跟新娘姊姊有準備好多小禮物，要送給等等有認真吹泡泡水（灑玫瑰花瓣）的小朋友。」

　　當小朋友都在舞台上集合完畢，發送道具泡泡水或是玫瑰花瓣的工作，就可以邀請雙方家長上台來互動，讓主人家先感受一下發給好多小金孫禮物的概念；小朋友的爸爸媽媽也會一起到台前參與，全場的互動性很高，場面既溫馨又歡樂，新人進場時，又可以感受到小天使迎接的快樂氛圍，可以說是一舉數得。

　　如果今天發送泡泡水或是玫瑰花瓣的動作，是由主持人自己完成，就會顯得可惜，因為主人家在舞台下乾瞪眼，也少了與小朋友互動的畫面，變成主持人搶走主人家的風采，而沒有貼心去照顧到主人家內心的想法。

　　今天換成是戶外活動主持，流程中安排小朋友可以上台射飛鏢，每人三次機會，射中者可以獲得皮卡丘娃娃一隻，這時小朋友怎麼射都射不動，開始準備哇哇大哭，主持人可以請爸爸或媽媽一起協助，或是一起幫小朋友加油，如果還是沒射中，主持人可以送上安慰獎給小朋友，鼓勵他下次再接再厲。

　　但相反的，如果主持人看到小朋友一直射不中，自己順手拿起來幫忙射，這樣就等於把小朋友跟家長全都晾在一旁，大家看主持人獨秀，大人小孩都沒有參與感，就會覺得這個活動無聊，給主持人自己玩就好了。

　　活動中，讓大家都能一起參與同樂與同歡很重要，盡量製造機會給來賓與觀眾表現，讓他們可以熱情參與其中。

 ## 自製吉祥話字典

本節重點 ▕▕

◎讓人感到愉快的言詞就是吉祥話。

◎已存在的吉祥話對來賓的吸引力不大。

◎自製吉祥話字典獨一無二，他人無法在短時間內模仿。

主持人說話要說到人的心坎兒裡，這樣的活動場面必然十分熱鬧和諧。

喜歡聽好話是人的天性，如果主持人能在每句話中都使用到吉祥語，那麼你就不必擔心冷場或活動進行到一半，來賓或觀眾也消失一半的窘境。

談到吉祥話，大家聯想到的是結婚時的「說四句」，其實「說四句」只是吉祥話中的小部分，其所包含的範圍很廣。

吉祥話可以解釋為讓人聽起來愉悅、舒服的言詞，而不是只有充滿祝福、喜氣的話才稱為吉祥話。

由於語言無其界限，所以我們不能限定某些是吉祥話，某些不是；因此平日的學習就顯得重要。人腦不是電腦，一按儲存鍵就能永久保存；在學習過程中，如果能記錄你的學習內容，並且將之分門別類，一旦上了台，你就能發覺hold住全場居然如此簡單。

分類的方式以自己最方便使用為原則，例如喜愛大自然的人可

以利用季節、植物作為分類方式，諸如：過年想發、客廳擺花，或是年年有春年年富等。

喜歡美食者則是以食物分類，例如：吃荔枝，發大市（閩南語）；吃瓜子，好過日子（閩南語）；吃鳳梨，好運來；獻菜頭，好彩頭；粽子，包中。

若是能將各種分類集結成冊，那麼再多的場面都難不倒你，因為無窮的常識正是你最好的法寶，而全場的吉祥話更像一場鍍了金的活動，此後你就是活動主持的第一把交椅了。

眼觀四面，耳聽八方

本節重點 ||

◎主持人的態度決定了現場的秩序。

◎冷靜是主持人最主要的功力。

◎不要把事情複雜化。

主持活動中最怕突發狀況，所以新手主持人要養成眼觀四面、耳聽八方的習慣。所謂「眼觀四面，耳聽八方」並不是要主持人把注意力放在舞台之外，而是要以眼睛餘光觀察有無異常的動靜。

任何活動均不是只靠主持人一人就能成事的，參與的工作者至少有燈光師（室內節目）、攝影師、助理人員、警衛等；大型的活

動節目其分工可能更細。這些工作人員基本上會留意及維持現場的秩序及安全。身為主持人，遇到臨時的突發狀況時，唯一要做的事只有保持冷靜，臨時發生的狀況則交給相關人員處理。

活動主持人的工作是引導節目依流程順利進行完畢；臨時狀況發生時，主持人的態度將會決定現場秩序。換句話說，主持人冷靜，現場參與者驚慌的程度就會降低；主持人要是叫得比任何人都大聲，來賓一定爭先恐後地想離開現場。

胡迪尼是著名的魔術師兼脫逃術師，他曾誇口說天下沒有可以鎖住他的物品。 可是，他卻在不列顛群島上的一個監獄中所舉行的表演中嚐到了苦果。

當時的表演規則是要在三十秒內把牢房的門打開；可是，這位天下無敵的脫逃專家竟然無法打開牢房的門，更別說逃出去了。

三十秒的時間很短，胡迪尼在最後一秒鐘時喪氣地放下雙手，然後在牢房的門前站了一會兒。他深吸一口氣後想再度嘗試，就在他靠近門並且觸碰門鎖時，門鎖竟然輕易地被轉動了。

原來，他挑戰的是一道沒有上鎖的門！

冷靜就能臨危不亂，也能安撫來賓的情緒，這是遇有突發狀況時極為重要的一件事，也是考驗新手主持人的功力之一。

突發事件並不是每一場主持都會發生，而是就「主持生涯」來說必定會發生（除非中途退出）。處理得宜的話，主持人的知名度就會立即提升，也就相對地有更多的機會。

思考與練習

1.評估個人對於主持工作的意願及熱忱。

2.設若舞台上的來賓突然有攻擊意圖,身為主持人的你要如何應付?

3.設若來賓開黃腔,主持人要如何帶開話題?

4.試自製三句吉祥話。

5.向你的鄰居說一個適合其年齡層的故事。

6.試寫一段參與者為婦女的開場白。

6

台上台下互動祕訣

- 🎙 微笑
- 🎙 眼神
- 🎙 語調
- 🎙 合適性
- 🎙 通俗性
- 🎙 趣味性
- 🎙 安全性
- 🎙 點到為止
- 🎙 有把握才進行

　　主持活動已跳脫昔日「一言到底」的獨白方式，進入到與來賓、觀眾互有交流的模式；簡單來說，像一場球不落地的手球表演；愈能讓球在兩隊（主持人與來賓）中來來往往並時有高潮迭起，才算是功力十足的主持人。

　　與觀眾來賓有良好的互動，親和力自是不可或缺，並且是主要的元素。親和力能讓對方產生好感，也能讓對方情緒放鬆；心情不緊繃也就容易參與事件（活動），進而製造出和氣、和諧的現場氣氛。

　　展現親和力是絕對必要的；如果不具親和力者，別說要當魅力十足的舞台主持人，恐怕連朋友都不多。

　　親和力最基本的表達方式有三種，分別是微笑、眼神、語調。值得注意的是，這三種方式並非單獨呈現，而是要「一起」運用。

 ## 微笑

本節重點 ||

　　◎上台前就必須微笑。

　　◎必須讓人感受到真正的笑意。

　　◎優美的微笑曲線。

　　◎牙齒潔白能為微笑加分。

　　微笑是主持人的基本功，從走上舞台的前一刻起，主持人就必須展現笑容。為什麼要在「前一刻」而不是上台的「那一刻」呢？

因為觀眾的眼睛是銳利的，他們可以從一些不起眼的動作觀察到主持人的心態及專業。

上台的「那一刻」才展現笑容給與他人一種「我的工作開始了」的感覺，而不是「主持人將會帶我們進行一場有趣的活動」。

大家都說微笑是世界共通的語言，但卻也是一門學問，怎麼樣的笑容才能讓來賓感到親切與舒適就是這門學問的重點。

第二章談到主持人必須以甜美的笑容妝點自己，而笑容必定不是「皮笑肉不笑」。「皮笑肉不笑」除了讓人有陰沈的感覺外，也屬於笑容僵硬的一種，別人一看就知道不是一位容易相處的人（如圖6-1a）。

宏碁電腦的董事長施振榮先生提出「微笑曲線是企業競爭的一種戰略」，這句話同樣適用於主持界；然而主持活動時的微笑曲線又是如何呢？

我們都很熟悉笑臉符號（圖6-2），笑臉符號的最大特徵就是「半月型」。「半月型」除了指形狀外，也有平均、一半、協調的含意。

微笑曲線的標準是：上排牙齒的齒緣正好碰到下唇（圖6-1b）。

這樣的笑容被公認為是最甜美的微笑，而更嚴格的標準是上下牙齒各露出四顆，並且微微露出上排牙齒的牙齦。

主持活動並非選美比賽中的走台步，所以無法讓嘴巴維持某個形狀，因此最基本的方式是要讓嘴巴呈半月型。

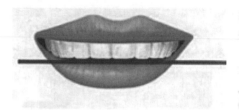

圖6-1a 僵硬的微笑讓人感到皮笑肉不笑

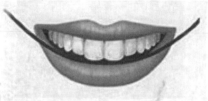

圖6-1b 半月型的弧度最具黃金比例

今天你微笑了嗎？

圖6-2 微笑使人放鬆，也能快速展現親和力

與微笑相關的是牙齒，活動主持人一定要保持牙齒潔白無缺；牙科可以矯正牙齒的潔白度，不過最好的方式還是保持良好的生活習慣，菸、咖啡、茶都會讓牙齒的顏色改變，這是要注意的事項。

眼神

本節重點 ||

◎柔和的眼神能為主持工作加分。

◎飄忽不定的眼神對主持工作極具殺傷力。

　　藝術大師達文西說過：「眼睛是心靈的窗戶。」透過眼睛，能夠表達出我們內在的世界。俗話說，眼睛是不會騙人的，一個人有沒有說謊，看眼睛就會很清楚明瞭。眼神是一種無聲的語言，能夠傳達主持人的誠懇態度，以及傳遞溫暖與關懷，所以專業主持人應該要好好練習，如何擁有一雙會說話與會笑的眼睛，讓自己眼神無時無刻都充滿自信與神采奕奕。

　　很多新手主持人上場時，因為緊張，所以講話時不敢看向來賓與觀眾，就會出現「兩眼無神」或「空洞無物」。有的會把眼球朝上，進行眼球運動，此時就會出現「翻白眼」，這都是很不禮貌的行為，也會帶給觀眾很大的距離感，認為該主持人「心口不一」與「心不在焉」。所以眼神也必須透過練習，才能達到準確、清晰、靈活的運用。

　　主持人最應該避免的是銳利的眼神。眼神銳利並不代表炯炯有神，反而讓人有種高不可攀、壓迫的距離感；讓來賓觀眾產生距離感時，再生動的言詞都無法化解無形的那一道牆，更不必談互動。

　　活動主持面對的是所有的來賓，因此眼神不可落在單一個體上，也就是不能一直看著某人、某物；必須要對所有的來賓「雨露均霑」。

　　「雨露均霑」指的是將目光在所有的來賓中交互移動，這種交互移動並非指眼神飄忽不定或左顧右盼。不過若是在活動中與單一人士對談，那麼主持人就必須將眼光放在對方身上，此時反而不宜移動眼光。

　　眼神放在單一人士身上時，要注意必須聚焦於對方的臉或眼睛上，切勿以打量的眼神看著對方，這樣的舉動不但不尊重他人，有時甚至會被視為性騷擾。

　　訓練眼神柔和的方法是：

1.放慢眨眼的速度。

2.將目光聚焦之處由點放大為面。例如桌上有一杯茶及一本月曆，你不要focus在月曆或茶杯上，試著將兩樣物品結合成為一物後視之。

3.經常眺望遠方。眺望遠方會讓眼神變得柔和，原因在於距離分散了眼神的注意力，導致目光變得柔和。

　　在活動過程中，主持人的眼神最忌諱飄忽不定。飄忽不定的眼神會讓來賓以為主持人在尋找「什麼」；是一切尚未就緒嗎？還是主力來賓（VIP級）不來了？觀眾的情緒反而會因這樣的眼神產生不安，節目氣氛就不會如預期中的良好了。

　　此外，眼神渙散也會失去親和力。眼神渙散會讓眼睛看起來失去聚焦，除了感覺不到朝氣與活力外，更會讓台下觀眾產生負面聯想，諸如：宿醉、吸毒、熬夜、疾病等。若是讓觀眾有不佳的感覺，台上與台下的距離感就已經產生了，主持人再怎麼努力也無法達到「同樂」的目標。

語調

本節重點 ||

◎語調是指聲音的高低起伏。

◎過於高亢的聲音讓人有聒噪感。

◎主持人的語調應視活動性質而變動。

聲音及其高低起伏是本單元的陳述重點。

聲音可由音色、音量、音域、音速及發音等五方面說明；發音及音速（說話速度）已於前面章節分析，本單元不再贅敘。

音色是指音質，也就是常講的聲音沙啞或嘹亮。一般來說，聲音沙啞或嘹亮並不直接影響與台下的互動；反而是過分嘹亮導致於聲音高亢，或過分沙啞以至於含混不清才是致命傷。

過於高亢會予人「命令式」的感覺，例如：活動中的摸彩。

當貴賓為節目抽出中獎者時，貴賓將名單或號碼交給主持人時，主持人若能以高昂的語調唱名，那麼中獎者的開心度必定提升。反之，若是以過於低沈或沙啞的聲音唱名，中獎者的歡喜度不但不如預期，說不定還會產生尷尬的局面（聽起來、看起來都像追悼會的場景）。

一個人能發出的最低音到最高音就是其個人音域；音域廣的人有可能在舞台上展現多彩多姿的主持，不過這樣的理論並非絕對，

而是存在著相對性。

　　也就是音域還要配合音色、音量、音速、發音，然後才能創造一場活潑的節目。音域廣只能為主持工作少許加分，不能成為主持工作的首要功力。

　　聲音是語調的主幹，有了好聽的聲音，再加上適切的語調，活動主持人就能較快速地與台下觀眾打成一片。

　　當活動主持人接手工作時即能由內容得知該採用的語調，例如戶外活動、競賽、競標等可以採取較高亢的語調；慈善晚會、婚禮則可以採用較柔和的語調。

　　有些活動則是適合各種語調穿插組合，例如慈善晚會前的義賣活動。義賣活動使用較高亢的語調以提高來賓加碼的情緒，到了晚會時則換成柔和的語調以表達主辦單位的感謝之意。

　　具備親和力之後還要注意哪些重點才能與台下產生良好的互動呢？「互動」是一呼引出一應，也就是有來有往。如果主持人在台上提出問題後台下一片悄然，這樣的場景絕對不是主辦單位所希望的，因此主持人與觀眾互動的首要條件是「**有來有往**」；你拋出去的球來賓觀眾願意接，並且願意再度拋給你，這樣的場景便是極佳的互動。

　　有來有往的範圍很廣，最常見的是機智問答、歌唱接力、表演接力等。如何讓這些娛樂項目精彩又熱鬧呢？關鍵點有以下幾項。

 合適性

本節重點 ||

◎過於簡單的題目無法提升來賓的參與意願。

◎冷僻、艱澀的題目也要避免。

◎任何娛樂均要兼顧來賓立場。

機智問答是最常見的娛樂項目，主持人要考慮的重點是題目不見得要「機智」，但是也不要過於「浩呆」（白癡、簡單）。過於「浩呆」的題目往往是製作單位（主辦單位）贈送禮物的方式，這個禮物通常是主辦單位的自家產品，他們的用意是廣發試用品以利宣傳，不過卻常讓觀眾倒盡胃口。

身為活動主持人，你可以事先過濾問答題目，若是覺得不適合，可以商請主辦單位略微更改。

「浩呆」題目要避免，冷僻、艱澀的題目也要避免，除非節目活動的主題就是「博學多聞」。這兩種題目常會讓台下觀眾沒有參與的意願，一來是根本不知道答案，二來是覺得回答「浩呆」題有損顏面。

曾經有一場老人會的活動，主辦單位是營養食品的廠商。廠商在長者入場時便先贈送每人兩包試用品，會中也採用「機智問答」的方式加送產品。

主持人提問：「我們現在的總統是誰？」

台下長者回答的聲音此起彼落，主持人眼見「加送贈品」的目的達到時開心地說：

「每位阿公、阿嬤都好厲害，知道……」

話還沒說完，一位阿公不疾不徐地說：

「又不是白癡，怎麼會不知道總統是誰？老了就不會知道總統是誰了嗎？這東西是給失智者吃的嗎？」

阿公說完話後很多老人家默默地把廠商贈送的產品放到椅子上。

歌唱接力則要注意歌曲的通俗性與音域；盡量不要選擇音域太高的歌曲，例如張雨生〈我的未來不是夢〉即屬於音域較高的歌曲，雖然深受大眾喜愛，但在歌唱接力的互動時仍有其困難度。

 通俗性

本節重點 ||||||||||||||||||||||||||||||||||||||

◎年齡層是通俗性的最大考量。

◎投其（來賓）所好。

◎來賓快樂重於與君同樂。

通俗性看起來似乎很簡單，執行起來卻需要一些訣竅；其中的主要考量是觀眾的年齡層。例如六十多歲的阿公、阿嬤對於李建復的民歌〈歸去來兮〉，或〈快樂的出航〉等台語歌均能哼上兩句，但是對於三十歲的年輕人來說卻是十分陌生。

同樣的，對於全民運動的棒球，與觀眾交談互動時也要視年齡層才能製造出熱絡與高潮。對六十歲的阿公、阿嬤，主持人要談的是威廉波特與盛竹如、傅達仁，對於三、四十歲的年輕人就要換成洋基隊或陽岱鋼。

民國六十年代，台灣的少棒隊是常勝軍，那時開始有棒球賽的時況轉播，由於轉播時間均為半夜，因此家家戶戶燈火通明並備有宵夜點心；一旦我隊獲勝，鞭炮鑼鼓便響徹雲霄。那段時期的時況轉播由盛竹如及已逝世的傅達仁擔任播報員，是六、七十歲長者所津津樂道的話題。

與觀眾來賓互動的目的是增加節目氣氛，所以不要動用一些艱澀冷僻的題目，甚至於只有主持人才懂的問題。與來賓互動美其名是「與君同樂」，更重要的是「來賓快樂」。

只有人人都知道的事情才能引起大家的興趣，所以主持人在選擇問題或歌曲時一定要倍加用心。

萬一觀眾的年齡層不固定，新手主持人可以利用穿插的方式滿

足所有來賓。以歌唱接力來說，主持人可以挑出各年齡層適合的歌曲後交叉演出。千萬不要把重點放在某一個年齡層而忽略其他年齡的來賓，這樣不會達到全場互動的效果。

 ## 趣味性

本節重點 ||

◎讓來賓「笑」得出來便是成功。

◎以諧音製造笑點時切莫損及他人。

有人將通俗性與趣味性畫上等號，這樣的想法不能說錯，但也不全然正確。

以幾年前開始流行的「數獨」來說，有人認為兼具趣味與通俗，也有人覺得這樣的題目實在無聊透頂，這是個人認知的不同，並不存在對或錯。

主持人要如何思考互動的項目是否具備趣味性呢？可以利用下列方法確認：

1.會不會讓人產生笑聲（或笑意）？豬哥亮的節目受到大眾喜愛的原因是他的動作常會讓人忍俊不禁。台下觀眾一笑，互動的效果就出來了。

2.用詞是大眾所熟悉的嗎？前面的章節提到繞口令，有些主

持人會以繞口令當成互動題目；如果要使用繞口令，那麼就要選擇觀眾熟悉的，例如：門外有四十四隻獅子，不知是四十四隻死獅子，還是四十四隻石獅子；以及吃葡萄不吐葡萄皮，不吃葡萄倒吐葡萄皮均是家喻戶曉。一般來說，大家都知道的繞口令比較能產生共鳴，而且萬一來賓唸不出所以然也不會造成尷尬場面。

3. 會不會在無意中攻擊到他人？這種情況以利用他人的名字製造笑果最多，最常見的就是「莊孝維」→裝肖仔、「建仁」→賤人、「晉昇」→畜牲（台語）。

這三項均是趣味性要留意的重點，新手主持人要利用時一定要加以考量；如果無法確認所產生的效果，那麼另外選擇題目會是較好的方式。

 安全性

本節重點 ||

◎須留意場地安全。

◎避免肢體接觸。

◎最適合的互動範圍。

　　若是要與來賓共同表演，例如：帶動唱、共舞時務必確認其安全性。

　　此處的安全性有二，一是場地安全，二是人身安全。

　　場地安全可以在節目活動進行前向現場（幕後）工作人員事先確認舞台能容納的人數，若是上場的人數超過限制，主持人可以分批或抽籤進行，如何選擇則視時間的許可度而訂。

　　場地安全不可輕忽，尤其不要為了節省時間而輕率進行，以免造成不可收拾或無法挽回的後果。

　　人身安全指的是肢體接觸。與來賓互動可能會產生肢體接觸，主持人一定要很清楚什麼樣的接觸可能會有性騷擾的疑慮，這樣才能全身而退。

　　其實性騷擾並沒有明顯的界定，而是以對方的感覺、感受認定是否達成性騷擾，因此聰明的主持人會避開肢體接觸，即使是小小的牽手、摟腰。

　　人身安全在雙方互為異性時更要注意（女主持人、男來賓，或男主持人、女來賓），一不小心就可能產生社會事件。

　　無法避免肢體接觸時，愈是屬於隱私的區域愈要保持距離。此外，更要嚴格控管主持字句的使用，不要有引人遐想的空間就能避免性騷擾。

　　既要避免肢體接觸，又要和觀眾互動，那麼合理的距離應該是多長呢？根據美國社會學理論家厄文‧高夫曼的研究，在0.45公尺至1.35公尺範圍內最適合與人互動，新手主持人可以依這項數據設

計出安全又活潑的互動遊戲。

 點到為止

本節重點 ||

◎主持人是活動節目的引導者而非指（教）導者。

◎需要來賓上台前應事先告知。

◎將遊戲規則事先說明清楚。

我們依常理設定參與活動的來賓皆是對節目有相當的興趣才會成為參與者，因此主持人莫不希望所有的觀眾都能同樂一番，以至於對不願上台（參與）的來賓都會再三邀約，甚至彼此僵持不下，無形中緊張的氣氛就出現了。

對於不想參與的來賓，主持人以至多邀約三次為準則，千萬不要抱著「我是主持人，你要聽我的」，或是「非你不可」的心態硬要對方上台。

觀眾不願參與，主持人也要適時地讓對方有台階下，而不是以「給臉還不賞臉」的姿態揶揄觀眾。

最常聽到的「給臉還不賞臉」的話有：

「不要吼？我要把機會給下一位囉！」（你在恐嚇他嗎？你這

個機會有多好？獎金一億元嗎？）

「我再重複一次，34號來賓，34號來賓請上台。」（你再重複一次，你是媽媽還是教官，人家非得聽你的？）

「哎喲！34號沒來？這張票是阿飄投進來的嗎？」（與34號來賓一起前來的朋友難保以後不會用「阿飄」稱呼當事者。）

有經驗的主持人若是場中需要來賓上台時會在活動開始時先告知來賓，活動節目進行當中，若是唱號三次未上台（或舉手）者即屬棄權。事先說清楚遊戲規則也能讓活動順利進行。

某一場慈善晚會中，一位女士匿名認捐新台幣五萬元；節目最後是熱心廠商提供的贈品抽獎。

說巧不巧地，這位女士的號碼正好被抽中，可是這位女士說什麼也不肯上台。當時主持人做了一個錯誤的決定，她請主辦單位的長官親自到台下邀請這位女士上台。

這位女士語帶氣憤地說：「我就是不想上台，我只是想捐款；為什麼非得搞成這樣呢？不捐了！」

新手主持人一定要記住，凡事點到為止，不追根究柢的話或許還有挽救、轉圜的機會，硬要「喬」下去可能就是死路一條。因為你的任務及工作是使活動及節目依流程順利進行，與台下互動只是要營造更佳的現場氣氛；你不是來與觀眾「拚輸贏」的。

 有把握才進行

本節重點 ||

◎愈簡單的項目愈要留心。

◎沒有標準答案，只有核心答案。

◎多練習才能「有把握」。

與來賓互動時常常是由主持人打先鋒，為了不讓自己成為「笑果」之一，務必要有絕對的把握才進行該項目。

不要以為機智問答或繞口令是簡單的項目，只有歌唱、舞蹈才需要多加練習。愈是認為簡單的項目愈要多加小心，簡單的項目容易上手，同樣也容易失手。

以繞口令來說，主持人的口袋裡面絕對不只有一首繞口令，十首以上的繞口令會不會讓你馬失前蹄？會！連歌唱天王周杰倫、陳奕迅都會忘了歌詞，何況是新手主持人。

此外，機智問答、歇後語、腦筋急轉彎等都沒有所謂的標準答案，基於「同樂」，只要來賓的答案八九不離十，或者對方能說出個所以然都屬正確。判斷正確與否的先決條件是，主持人要預先清楚題目要傳達的是什麼。例如：隔壁老王的女兒什麼事都不會做，脾氣又不好，但她的爸爸、媽媽卻拚命催她嫁人？為什麼呢？

核心答案（記住，不是「標準答案」）是爸爸媽媽想「嫁禍於人」。明顯地，這是一題博君一笑的腦筋急轉彎，如果觀眾回答

「想樂得清閒」或「男方多金」等都算合理解釋。

歌唱與舞蹈靠的是平日的練習，但是在設定好活動中要表演的曲目時主持人仍須事先練習。

對於不熟或難度過高的表演不應以「趕鴨子上架」的心態應付，即使主辦單位提出要求，主持人也要適時表達練習尚未至完美，預計還要多久時間才能到達水準。

不要害怕向主辦單位表達後會失去工作，因為這是一種敬業的表示，即使失去本次的工作機會，主辦單位也會記住你的精神，以及你達到水準的時間。

不可否認的，詼諧的腦筋急轉彎、歇後語等較容易獲得觀眾的認同，也較容易讓觀眾有參與感，原因是他參與了節目中的問答，而非全部都「看著」主持人、演員、歌手演出。

新手主持人可以記錄一些有趣的問答題目，並且加入自己的創意想法，如此一來與台下互動就能熱鬧又有趣。

腦筋急轉彎參考題目

⊙陳總家裡遭小偷，損失了現金及珠寶；警方通知陳總破案時陳總提著禮品去探望竊賊，為什麼呢？
核心答案：陳總想詢問在半夜進入房間不吵醒老婆的方法。
也可以是：陳總希望竊賊多報一些，以彌補他打麻將輸錢。

⊙恐龍為什麼會滅亡？

核心答案：那時還沒有動保協會。

也可以是：餓死、渴死、火山爆發被燒死等等。

⊙一家洗衣店標榜二十四小時送貨到家，小林拿衣服去洗，可是要三天後才能拿到衣服，為什麼？

核心答案：因為老闆一天工作八小時，三天正好二十四小時。

也可以是：老闆要參加罷工、洗衣店使用太陽能、今明兩天有颱風登陸會下豪雨。

　　讀者可以發覺，除了核心答案外，其他答案也與題目產生關聯，這才是腦筋急轉彎的精髓。

　　與台下互動能讓活動更加精彩，所以主持人要有一些「餘興節目表單」，這些表單要多樣化並且隨時更新。主持人要帶給觀眾的新鮮感也是一種活招牌，運用得宜就能有更多的工作機會。

思考與練習

1.對著鏡子微笑三分鐘，並找出自認為最甜美的笑容。

2.對著鏡子找出個人最柔和的眼神。

3.檢視牙齒，若看得出缺陷要及時矯正。

4.設定以年齡二十至三十歲、三十至四十歲、五十歲以上為來賓，
演唱一首屬於其年齡層的歌曲。

5.試以高亢及柔和兩種語調發表一段談話。

6.試以一題腦筋急轉彎題目寫出兩個答案。

化危機為轉機

🎤 處理危機的最高原則

🎤 敏銳的感覺

🎤 評估的能力

🎤 解決的勇氣

🎤 化危機為轉機

主持活動與日常生活一樣，往往會碰到跳脫程序的突發事件；突發事件處理得宜，活動便能繼續進行，若是無法在短時間內解決，所有的流程就會因此而延誤，甚至取消。

在談危機處理之前必須瞭解危機的定義。一般而言，活動主持的危機有三種定義：

1.無預警的突發事件，並且本突發事件必須在短時間內以決策化解。

⊙舞台塌陷、現場火災、來賓動亂等都屬於無預警的突發事件，主持人若能立即變化成為災難指揮官（決策者），例如先請維安人員聯繫消防局，或請維安人員進入現場，接著再安撫來賓情緒，讓來賓知道「一切都在掌握中」，如此一來就不會造成失控的場面。

2.原有流程無法持續運作。

⊙流程無法持續運作通常是接在無預警突發事件之後，但「無法繼續運作」的時間長短卻是關係著主持人是不是有能力化危機為轉機，以及是不是有能力hold住場面。

⊙簡單來說，讓活動中止五分鐘與中止半小時即產生差別，而讓活動無法繼續進行（被迫中止）則是更嚴重的問題。

3.需要臨時改變流程。

⊙需要臨時改變流程可能與無預警的突發事件及原有流程無法持續運作有關，不過有些時候也會與上述兩種情況毫不

相干。例如活動中每個單元的時間預計過長，致使到達預定結束的時間但單元尚未進行完畢，這種情況下便不得不臨時更改流程。

危機管理專家諾爾曼・奧古斯丁（Norman R. Augustine）講了一句十分中肯的話，他說：「世上沒有任何的神奇一一九專線，讓你一通電話就能脫離困境。你要是陷入困境，唯一的方法就是自己走出來；規則就是這麼簡單。你也不要認為有什麼方法可以反向操作，然後順利脫困。」

這句話可以簡化為自己救自己是危機處理的唯一法則。

既然自己救自己是危機處理的唯一法則，那麼主持人要「處理」的是什麼？要利用什麼方法或步驟才能有效地救自己於「水深火熱」之中呢？

我們先來談談「處理」。

處理即是「解決」；舞台主持人是活動進行當中唯一具有公信力的調解者，調解得宜，大家相安無事，節目繼續進行；調解失當，公親變事主，主持人反而沾了一身腥。

舉例來說，年底的尾牙員工們都是抱著歡愉的心情要來吃飯、抽大獎，但長官致詞時，難免會語重心長地檢討今年的業績，以及期許明年的願景等。想當然爾，台下通常（必定）是鴉雀無聲，氣氛便頓時降到最低點，因為這是員工不願意聽到的訓詞。那麼長官致詞完後最需要的就是主持人協助化解尷尬與轉場。

　　有經驗的主持人會說：「謝謝長官剛剛的期勉，相信新的一年，在各位長官們的領導下，大家一定會團結一致，發揮團隊合作的精神，為公司創造更美好的成績。」

　　讀者發現到了嗎？主持人順勢的一句話又將球「丟」回長官的身上（在各位長官們的領導下）；換句話說，業績好不好要看長官的領導；也可以解釋為「在各位長官們**英明**的領導下，公司的未來是值得期待的」。

　　員工聽了這樣的話當然會開心。

　　還有一些例子可以說明危機的化解反而能為活動製造亮點：

⊙在一場選舉造勢晚會上，如果背板突然倒塌，有經驗的主持人一定會立刻用高昂的語氣說：「這場選舉我們一定會獲得壓倒性勝利，大家說對不對啊？」（背板倒塌象徵「壓倒性」。）

⊙在婚禮上遇到香檳塔倒塌，主持人只要說一句「歲歲（碎碎）平安」就能解除危機。

⊙2017年金曲獎頒獎典禮上，頒獎人陶喆講話時數度「被消音」；「被消音」的原因是麥克風出了問題；換另一支麥克風是必然的決定。可是更換麥克風之後還是沒聲音，最後只好用手持麥克風。陶喆自我調侃地說：「是不是因為我太久沒出專輯了？」

這句話成功地化解了台上的尷尬。

⊙美國前國務卿希拉蕊在一場美國廢金屬回收協會的演講中差
　點被台下飛來的異物打中，突如其來的不明物體讓她嚇了一
　跳，但是她立刻用妙語化解尷尬，她說：「有人拿東西丟我
　嗎？難道是太陽劇團的表演？」

幽默的問話顯示出她「被嚇到」只是一瞬間，並且沒有因為這
件事而必須停下演說。

處理危機的最高原則

本節重點 ||

◎不迴避是最好的方法。

◎現實問題無法以硬拗的方式解決。

◎實話實說。

不迴避問題是處理危機的最好方法。

以吳宗憲為例。幾年前他曾經傳出緋聞，相較於其他藝人，吳
宗憲以承認的方式讓媒體無法繼續追下去。

以他在演藝圈的資歷，可以被當八卦話題的事件不知凡幾，但
是他知道以承認的態度面對危機，那麼媒體再「挖」下去的可能性

便會減少；如此一來，他就能從容地退出核心問題。

我們也可以比較其他的公眾人物，當他們面對危機時採取否認或不面對的方式，而是以天方夜譚式的理由解釋，例如去摩鐵是上廁所（阿基師）、犯了全天下男人都會犯的錯（成龍）等，反而讓眼前的危機更加明顯且無法化解。

活動主持人處理危機也應該以不迴避的方式果斷解決；換個角度來說，主持人實話實說比隱瞞現狀來得好。

聯合航空曾經發生美籍的越南裔醫生，被兩位航警強行拖行至機艙外的事件，事情發生時其中一位航警企圖隱瞞部分細節，最終落得被調離現職。

上述的情形告訴我們，隱瞞、忽略、視而不見都不是主持人處理危機的態度。事實上，會處理危機的主持人代表經驗豐富、臨危不亂，也更容易成為主辦單位願意交付任務的人選。

那麼，要如何過危機並且能有效地控制危機呢？處理危機有四個步驟，分別是敏銳的感覺、評估的能力、解決的勇氣、控制的手段。

 敏銳的感覺

本節重點

◎一有感覺就必須與「聯想」連結。

◎加強敏銳感覺的方法。

◎後知後覺並非主持人應有的態度。

所謂事出有因，危機的發生必定有其徵兆（前兆），有能力或有經驗的主持人在徵兆發生時就能立即聯想到危機可能出現了。

徵兆的發生可能是有形，也可能是無形，因此主持人一定要具有敏銳的感覺，才能在第一時間發現危機並且化解危機。

感覺包含視覺、聽覺、味覺、嗅覺與觸覺；也就是看到的、聽到的是不是有任何的不尋常？即使是十分輕微的不同，也要用心留意，注意這種不尋常狀況是不是逐漸加大？

嗅覺指的是現場氣味有沒有異常？觸覺則是道具是不是與平常不同。

以婚禮主持為例，最常見到的是新郎（娘）結婚了，新娘（郎）不是我；主角若是換人當，原本自認為主角者就可能到現場加以理論。

優秀的主持人在事情略有徵兆時就能有所準備了。事情的徵兆可能是：

1. 雙方親友（或招待）阻擋某人進場→某人是不受歡迎者。
2. 雙方親友神情慌張地交頭接耳→有突發狀況，例如婚禮中主要來賓（主婚人、介紹人等）身體不適。
3. 少許的賓客說話聲音大了起來→可能言語產生衝突。
4. 現場異味→拉炮意外、廚房意外等。

　　主持人若能及時感覺到節目活動中不應出現的氣氛、現象等，均須提高警覺並且有所準備才能化解危機，並成功地讓危機轉化成為讓人津津樂道的小插曲。

　　感覺可以訓練；當然，熟悉該場活動的氛圍是主要條件。以路跑活動為例，起跑時的鳴槍是活動流程之一，若是把鳴槍的巨大聲響視為危機，那可就要鬧笑話了。

　　新手主持人除了熟悉活動氛圍外，可以利用深呼吸、觀察、冥想（靜坐）訓練對於感覺的敏銳度。深呼吸可以消除大腦的疲勞，也能調節神經系統；讓大腦處於健康、新鮮的狀態，對於周圍的感覺能力就能相對提高。

　　觀察的主要意義在於「熟悉」；也就是在意識中烙下「何者是正確」的資訊。觀察必須是客觀的，絕對不能以先入為主的心態觀察；先入為主會讓觀察失去意義。

　　以「彩虹旗」為例，彩虹旗的六個顏色均有其代表的意義，紅色代表廢除惡法，性權就是人權（性權多元化）等。主持人如果以主觀的態度觀察同志遊行、同志社群，這樣的觀察並無法讓感覺更

加敏銳（你已經在下意識中反對它了）。

　　冥想與靜坐則是讓心理達到平靜。主持是一項工作，人在工作時情緒常不知不覺地緊繃，情緒緊繃會有兩種極端，一是反應過度，一是沒有反應。

　　反應過度造成說風就是雨，一丁點的風吹草動就認為是危機出現。反之則是對於周圍的異常渾然不覺。

　　冥想（靜坐）是去除「反應過度」與「沒有反應」的方法，新手主持人可以利用冥想強化心理平靜，以達到感覺敏銳的效果。

 # 評估的能力

本節重點 ||

◎哪些人、什麼事、什麼物是評估的重點。

◎評估後的解決方式。

◎訓練個人在短時間內能集中注意力。

　　當主持人感覺現場狀況異常時，就要以精準的評估能力來判斷是不是危機。因為有的場合情況雖然略為異常，但卻不一定是危機的前兆；例如演唱會、路跑活動中的騷動。

　　演唱會、路跑活動中的騷動，可能是來自另一位偶像明星的出現或賽跑好手的參與，這些突發的情況均容易讓節目活動引起異於

平常的氛圍。

基本上主持人會被告知參與活動的「神祕嘉賓」，而主辦單位通常也會要求主持人以不動聲色的方式進行節目，然後在特定的時間帶給觀眾驚喜。

這種節目的「哏」並不算是突發狀況，所以就沒有危機處理的問題。另外一種情形是有名的公眾人物在未被告知下突然蒞臨所引起的騷動，此時主持人就要發揮評估的能力，對於現場可能產生的狀況立即進行條理式的分析。

什麼是條理式分析？簡單來說就是「哪些人、什麼事、什麼物」。

哪些人引起或引發騷動？事件的主角可能是現場參與者，也可能是不速之客。不速之客又可分為「路過」的公眾人物以及蓄意滋事者，主持人要在第一時間判斷引起騷動的人士屬於哪一種，接著才能就「人物」決定危機的處理方式（方法）。

其次是什麼事讓危機產生？例如在戶外舉辦活動時突然下起大雨卻無雨備方案、主辦單位準備的贈品不足等，均是導致危機產生的原因。

其三是產生危機的標的物是什麼？活動中來路不明的紙箱、盒子，或是來賓不小心將螢光棒折斷等。

螢光棒是目前夜晚戶外活動最常使用的道具之一，其製作方式分為電子螢光棒及化學螢光棒兩種；電子螢光棒靠電池的電力產生亮光，化學螢光棒則含有化學物質，要以敲打、彎折、揉搓等方式

使之發光。

化學螢光棒較具玩耍性，因此極受大眾喜愛，但其中的化學物質具有低毒性，萬一折斷破裂時可能帶來驚慌式的危機。

評估哪些人、什麼事、什麼物製造（或產生）危機的主要功用在於該用什麼方法使危機消除；危機消除，活動便能繼續進行，你的主持便能成功加分。

如何才能養成精準的評估能力？最重要的準則是訓練自己在很短的時間內集中注意力，若在主持活動中有異常狀況時，便能立即聚焦在上述的人、事、物上。

要注意的是，評估後會產生兩種結果，一是導致危機產生的可能性高，一是無損於（妨礙）活動的進行。若是對活動的進行不會產生妨礙，主持人可以用輕鬆的語氣帶過，讓來賓知道有這麼一件事即可。

主持人也可以完全忽略不妨礙活動進行的意外插曲。

例如主持戶外活動時，音響喇叭突然出現雜訊，主持人可以讓音響工程人員一邊先處理，舞台照舊一邊繼續進行節目（不動聲色，完全忽略），同時再重複剛剛所講內容（輕鬆帶過）。但千萬不要拿著麥克風，慌慌張張用著急語氣問工作人員：「發生什麼事情？音響怎麼了？」這種處理方式，只會讓現場觀眾的情緒陷入緊張不安，以為等等會發生什麼大事。

萬一評估的結果會對節目進行產生影響，那麼該以什麼方式讓危機變成轉機呢？

解決的勇氣

本節重點 ||

◎不解決，危機如芒刺在背。

◎解決危機的四種方法。

化危機為轉機靠的是解決的勇氣，而不是當作沒那麼一回事地繼續進行節目；或是認為天塌下來有高個兒的人擋著，而我不是最高的人。我的上面有主辦單位，旁邊有保全維安人員；我的工作是主持而已，他們應該為「我」站出來！

這種消極的想法不能算錯，不過這樣的做法絕對無法成為「魅力十足的舞台主持人」，反而很有可能快速地終結主持人的工作。

主持人要有勇氣解決危機。解決危機有四種方法，分別是轉移、避開、減緩、接受；其中以「接受」最不被建議。

⊙**轉移方式**：利用轉移方式有其先決條件，先決條件是轉移者要強過被轉移者。若危機事件為A（被轉移者），轉移事件為B（轉移者），B的號召及吸引能力要強過A才會有轉移成功的機會；若是B的吸引能力弱於A，則會產生轉移不成功，甚至擴大危機事件。

說明例子：同樣是父子檔的危機處理，但是下面的例子則是

轉移成功的例子。

大陸知名藝人兼導演張國立的兒子張默涉嫌吸毒被警方逮捕，幾個小時後的凌晨兩點，張國立馬上向媒體發布道歉聲明，鏡頭前的張國立被媒體形容為「顯得心力交瘁的父親」。第二天平面媒體刊登了張默涉嫌吸毒的消息，但是卻以更大的篇幅放上「顯得心力交瘁的父親」的照片。

姑且不論「顯得心力交瘁的父親」是真情流露還是演員的功夫，張國立成功地轉移兒子涉嫌吸毒的新聞，達到大事化小、小事化無的最佳危機處理。

⊙避開方式：避開危機是危機處理的最好方法，但是最好的方法也有先決條件，那就是「預先」知道危機會發生。

說明例子：較常見的是活動中政治色彩不同，或同黨中互有政治角力的名人將同時出席。名人的涵養雖然不至於惡言相向，但彼此不講話、不寒暄也會造成現場氣氛尷尬。有經驗的主持人會在活動開始前向各助理打招呼，並說明合適的到場時間，一場不和諧的危機就能順利避開。其他的例子尚有大陸禁止娛樂界出現刺青，以及禁止嘻哈文化。預先知道的紅線不要試著去踩，或是認為在特定的場合不出現官方禁止的事項就能平安渡過。危機已經向你打招呼了，只有傻瓜才會與危機並肩而行。

⊙減緩方式：當危機發生時可能讓人措手不及，若無法在第一時間產生解決的方法，主持人就必須先設法減緩；「減緩」

包含危機進行的速度、可能造成的傷害（實質或無形）。

說明例子：2014年韓國世越號發生船難，當時船上載有476名乘客。船難發生時官方發布「朴槿惠總統指示全力搜救」的新聞，其目的便是試圖減緩危機對政府造成的傷害，也等於向全國民眾表示危機雖已發生，但由於立即全力搜救，所以危機進行的速度將會減緩。雖然事後證實政府並未全力搜救，但是危機發生時的確讓百姓感受到官方有減緩危機的誠意。

⊙**接受方式**：這是最不建議的危機處理方式，除非面臨的危機會影響大部分的參與者，否則接受危機等於承認失敗，也就是主持人無法化危機為轉機。

說明例子：以婚禮主持為例；前面章節提及當婚禮的新娘（郎）不是我時，這位非主角人物可能成為不受歡迎人物或須加以警戒人物。若是主持人無法在第一時間（或預先知道）處理可能發生的危機，導致節目進行中加入了「鬧場」的「案外案」，那麼主持人就不得不承認活動中存在危機。

此時的「承認」有兩種方式，一是直接說明現場有來意不善的賓客，二是鬧歸鬧、主持歸主持。然而不管是以哪一種方式承認，你的危機馬上成為現場的焦點，「看好戲」則成了來賓的趣味話題，這樣的主持雖然能讓賓客留下深刻的印象，但卻是主持生涯的「終點站」。

 化危機為轉機

本節重點 ||

◎不使用具挑釁、衝突的言詞。

◎不要針對單一來賓（參與者）。

◎不涉及爭議性話題。

◎不要過度仿真。

◎瞭解現場動線。

危機發生時以和平的態度化解是最好的方式。如何才能讓現場呈現和平的方式呢？以下為幾種方式。

一、主持過程中不採用具挑釁、衝突的詞句

例如邀請來賓上台歌唱時避免說出：「我們來單挑」，或是「我們來尬歌」、「歌唱得不怎麼樣嘛」等言詞。

萬一說出以上的言詞時，來賓表演完畢你就要補上一句：「我輸了，你是（周杰倫或蔡依林）第二。」為什麼呢？因為單挑、尬歌是一種挑戰宣言，既然有挑戰就有輸贏，而主持工作並不是表現輸贏的地方，其主要任務是讓活動依流程順利進行完畢。

不要以為很單純的一個字詞不會引來危機；現在的來賓和二、三十年前不一樣，他們並不一定是沈默的一群，萬一參與者反問你

誰唱得好，或是直接說主持人歌唱得不怎麼樣時你要如何自處？

多一事不如少一事，說好話就是不產生危機的方法之一。

二、避免針對單一的參與者，除非參與者為活動中的受訪者、受邀者

受訪者或受邀者通常都會參加彩排，彩排中便能相互溝通以讓對方知道其目的並不具有針對性。

主持人與單一來賓對話或互動時，現場所有的焦點便會聚集在兩人身上，來賓與主持人可能會因為默契不佳而產生危機；陶晶瑩與王文華便是一例。

陶晶瑩與王文華兩人曾共同主持《桃色蛋白質》節目，後來王文華請辭主持人。請辭的原因據說是陶晶瑩屢屢在節目中取笑、酸虧他。雖然另一方解釋為製造節目笑果，但當事者接不接受又是一個問題。

針對單一個人容易讓危機急速產生，除目標太明顯外（全場均focus在主持人與來賓上），也會讓來賓產生不好的聯想，進而引發危機。

三、不提爭議話題

主持人一定要記住，你的工作是讓活動節目順利進行，其主要內容要以主辦單位所提供為依歸，其他的話題則是點綴。

既然是點綴，就要讓它美麗又閃亮，一些模稜兩可的話題如同

婚、國家認同、政治傾向等就會讓點綴失去作用，反而讓立場相異的來賓有著實質上的對立，這樣的危機常常一觸即發。

四、避免過度模仿

優秀的主持人是新手主持人的模仿對象，但是當模仿到達「仿真」的地步時會讓參與者產生反感，覺得主持人不但了無新意，並且不具工作熱忱。

早期豬哥亮歌廳秀的招牌是將麥克風如項鍊般地掛在脖子上；其後的一些老牌藝人亦模仿豬哥亮（如康弘、余天等），但是模仿的時間並不長，因為大家都知道「掛麥克風」是「豬式風格」，一旦換了人，風格也就走味了。風格一旦走味，主持人便有可能hold不住全場。

五、充分瞭解現場動線

現場動線不單是指安全出口處，也包含保全、警衛、招待等人員的數量及所處位置。瞭解現場動線能在緊急或突發狀況時幫助你有效地指揮所有人員。

當緊急狀況（危機）發生時，手握麥克風的主持人是最佳的引導者，掌握動線得宜就能快速地排除危機並贏得良好的評語。

化解危機也要靠機警力及機智力。1991年，中國著名主持人楊瀾在廣州主持一個大型晚會，當她準備上台時，高跟鞋卻突然卡在舞台地板的夾縫裡；說時遲那時快地，她整個人撲倒在舞台，此時

台下一片譁然。楊瀾淡定地爬起來，從容地站穩後馬上自嘲說：「我剛才這個動作可不怎麼優美，可是在接下來的雜技表演中，您將欣賞到精彩的雜技表演：獅子滾繡球。」這段話一講完，全場響起一片掌聲，大家都力讚楊瀾的機智反應。

知名的股市節目主持人賴憲政說了一個化解危機的故事。有一次股市大跌，投資人急忙問他：「大盤到底會跌到幾點啊？」

賴憲政不慌不忙地說：「跌到下午一點半就不會再跌了（股市的收盤時間為下午一點半）。」他的幽默與機智化解了投資人緊張焦躁不安的情緒。

在婚禮中，有位新娘一上台一邊的耳環突然掉了，這個情況被機警的主持人看到了，她不動聲色地默默將耳環拾起，並且繼續引導流程進行。

婚禮中會有邀請雙方家長上台的程序，主持人邀請新娘的媽媽上台，並請她來到新娘的身邊；主持人將剛剛掉落的耳環交給新娘的媽媽，然後向大家說：「新娘小時候，媽媽每天都會幫她打扮得漂漂亮亮的，今天是她人生中最重要的日子，由媽媽親手將這隻耳環為她戴上，代表媽媽的祝福，未來的婚姻生活永遠幸福閃耀。」這時候再請新娘給媽媽一個擁抱，全場響起掌聲，很多人也都跟著感動落淚。

臨場的機智要靠增廣見聞來強化，多閱讀書籍並加以筆記是不二法門。當熟悉各種狀況時，任何的狀況便不會是「狀況」，主持人就能夠輕鬆地將危機化為轉機。

思考與練習

1. 試想出三種可能發生於活動主持中的突發狀況。例如：有獎徵答時賓客喝醉鬧場，不肯下台。

2. 承上題，主持人要如何解除突發狀況？

3. 於活動進行中，參與者紛紛轉頭向後看，主持人要如何以「哪些人、什麼事、什麼物」的方式判定是否產生危機。

4. 活動進行中，如有來賓抱怨節目不夠精彩，主持人要如何應對？

5. 試舉出主持人化解危機的例子。

8

魅力主持的技巧

🎤 拍照引導技巧

🎤 儀式引導技巧

🎤 引導的手勢

🎤 主持中融入表演學

　　俗話說「同款不同師傅」，指的是同樣的事由不同能力或功夫的人製作，其產生的結果就會不一樣。最簡單的例子就是同樣的食材，主廚與二廚做出來的菜一定會有不一樣的味道。

　　主持活動也是如此，資深主持人的各種技巧與能力一定會強過新手；經過訓練的新手主持人其應變技巧（能力）絕對強過閉門造車式的自我摸索。

　　前面章節已談及新手主持人必須練習的各項功力，本章節將注重於活動中的拍照及儀式引導技巧。

　　引導是引領及指導。一場活動中有哪些事情必須加以引領指導？最常見的有座位引導、動線引導、拍照引導，以及儀式引導等。

　　由於現今的活動已趨於分工化，而不是以往由主持人一手包辦；因此座位引導、動線引導會由其他工作人員分擔。

　　萬一活動中無配置引導人員，主持人可在活動進行前商請主辦單位或場控人員協助，由主辦單位調動人員協助現場秩序。

　　拍照引導及儀式引導則是主持人於活動中必須親自進行的事，因此拍照引導的技巧，及儀式引導的技巧就是主持人的功力表現。

 拍照引導技巧

本節重點 ||

◎瞭解拍照的重點。

◎強調重點即是成功的拍照引導。

◎照片除了顯示人物外,更要突顯主題。

拍照不就是人物攝影,難道還要講求技巧,或是主持人要一一為來賓拍照嗎?主持人當然不必逐一為參與者拍照。但是拍出來的照片如果既美麗又具紀念性,那麼來賓會認為這場活動是「彩色」的,值得回味再三。反之,拍攝出來的照片如果不如預期,那麼參與者就有「天打雷劈」的感覺;認為好不容易參加活動,怎麼拍出來的照片如此不堪?

我們將照片想像成一個框架,這個框架裡要出現的人與物應該是什麼呢?以三方面來探討這個問題。

一、活動重點是儀式時

活動重點在儀式的場合有:頒獎、授證、授勳、研討會、紀念會等,簡單來說便是較嚴肅的場合。

通常頒獎、授證、研討會的現場都會掛有會議主題的布條或投影片螢幕,布條或螢幕上的字便是這張照片的主題,也就是主題必

須入鏡。

會場若是使用布條，主持人要事先勘查拍照者要站在離舞台多遠的距離才能將布條入鏡，布條入鏡的最佳位置是框架三分之一的上方（如圖8-1）。

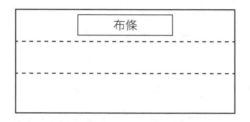

圖8-1　布條入鏡的最佳位置是框架三分之一的最上方

會場若是使用螢幕，則螢幕的位置要在上方三分之二處（如圖8-2）。

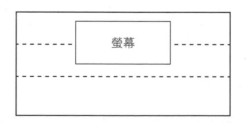

圖8-2　螢幕通常大於布條，因此螢幕必須位於照片三分之二的位置

主持人確定好主題入鏡的理想位置後可以在地上標示記號，若無法標示（如理想位置為來賓座位、桌子放置），那麼可以利用現

場的道具如幾排幾號的來賓座位，或第幾張桌子為標示標的。

二、活動的重點是人物時

　　以人物為節目主題的有：婚禮、新書發表會、歌曲（單曲）發表會、慶祝晚會、慈善晚會等。

　　這些節目活動通常會出現知名人物，例如政府首長、影歌星、運動員等，此時拍照重點便是現場的知名人物，要注意的事項有兩個重點：

　　1.將人物置於框架中央為較佳位置（如**圖**8-3）。

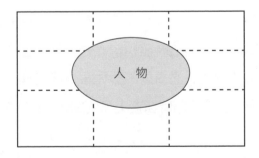

人　物

圖8-3　**將人物置於框架中央可顯現出人物的重要性**

　　2.眾人排排站時，若是其中有政府首長，其站立的位置是右尊左卑。但如果入鏡者超過兩人，其中包含長官，此時最中間的位置是長官站立之處（如**圖**8-4）。

圖8-4　照相時要注意尊卑順序：B＞A＞C

三、既有人物又有主題時

　　較大的活動場合常出現既有人物又有主題的情形，例如各種社團（年會、公司尾牙），這時照相留念的重點就必須考慮到人物與主題，因此攝影的位置就必須以不蓋住布條或螢幕，並且要讓人物站立於框架中央；也就是同時涵蓋上述兩點（如圖8-5）。

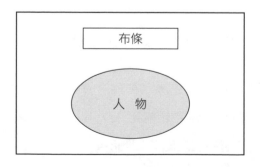

圖8-5　人物及主題均須呈現時應以布條（或螢幕）居中

　　人物的排列方式雖然以尊卑、長幼為佳，不過若是參與者有其主張時應以其意願為主。例如來賓中有八十多歲的阿嬤及其家人要與明星照相，依尊卑、長幼而言，阿嬤理應站最中間，再依年齡排序。如果阿嬤想與明星站在一起，那麼就依阿嬤的意願而不必遵守尊卑、長幼的原則。

　　選定好最佳照相位置後主持人還有五項原則必須把握。

◆ 背景不要複雜

　　照相現場可能會有講台、花飾、主要來賓座椅、直立式麥克風、布條、舞台投射燈等；這些活動中需要的道具在照相時會成為累贅，變成人物、主題、道具合在一起的「到此一遊」相片。

◆ 必須突顯主題

　　活動節目一定是因為某個原因而舉辦，而照相的理由則是留住這個美好記憶，因此優秀的主持人在引導照相時一定要讓主題清晰可見，才能讓某年某月某日的某件事成為影像記憶。

　　此時主持人可能遇見的難題是，萬一沒有布條或螢幕，也沒有知名人物參與，那麼該如何突顯主題呢？

　　沒有布條或螢幕、知名人物參與時，主持人可以利用本場活動才有的道具突顯主題，例如活動宣傳單、印有活動名稱的紀念品、人形立牌等。

◆不可遮掩到布條或螢幕

布條或螢幕是來賓參與的最佳證明，若是蓋住字體，等於是一張缺了一角的照片，不但有失完美，時日漸久之後，照片擁有者可能會想不起照片的由來。例如：「2019年慈善公益拍賣晚會」的布條中人物遮蓋了「19」或「9」字，幾年之後照片擁有者可能要花相當多的時間回想到底是哪一年參與公益活動，這麼一來也就讓照相留念的意義大為降低了。

以投影幕作為拍照背景時，也要留意投影機的畫面或文字是否會投射在台上貴賓的臉上，如果發現這個問題，貴賓拍照的位子就必須協助調整。

◆全身與半身的區別

要將大場景縮至一個小小框架中確實有其難度，尤其是具有相當高度的布條，以及極為寬大的螢幕。

若是布條掛得較高，照相時要全身入鏡可能會產生人物過小的問題。主持人可以設定兩個位置供參與者選擇，一是全身入鏡的位置，一是半身入鏡的位置。

這種必須加以選擇的方式，主持人務必要事先告知來賓，說明兩個位置的差別。雖然來賓大多會選擇兩種方式各照幾張，不過事先告知是專業主持人應有的態度，也是親和力的展現。

◆備用定位

前面提及須為攝影者訂定最佳拍照位置，但如果有專門攝影人員，主持人就得依前述條件設定舞台上的最佳拍照地點。換言之，攝影師及站立位置是「不動者」，所更動的是被拍照者。

另一種情況是來賓會要求以各種角度拍攝，例如左方一張，右方一張；因此主持人必須準備「備用定位」以供來賓使用。

備用定位的選擇以主要定位的平行移動為準則，移動的距離端視舞台大小而定，新手主持人可在彩排或節目活動進行前先測量距離，或是與攝影師溝通討論最佳的定位點。

 儀式引導技巧

本節重點 ‖‖

◎接到工作時須立即審視活動內容。
◎思考儀式中可能出現的問題。

不管主持的是活動還是節目，儀式是必要的程序。

儀式的安排分為兩種，一是安排在節目開始時，一是穿插於全場活動中。兩種方式都需要主持人引導，才不會讓節目出現開天窗或「人在哪裡」的意外插曲。

要讓儀式引導順暢的先決條件，是主持人接到工作時要立即審

棍工作內容；若主辦單位已排定流程，主持人可依儀式時間、內容，以及長官致詞人數，事先構想該如何引導儀式進行。

我們先來談談儀式安排在節目開始的情況；舉例來說，主持人接到頒獎晚會的工作，活動預計晚上七點開始、九點結束；其中七點至七點四十為頒獎儀式，七點四十至九點為節目表演。

頒獎的長官有三人，其致詞時間各為三分鐘；受獎人員有五人，每人發表得獎感言的時間為五分鐘。

表面上看起來似乎沒什麼問題，全程有八人致詞，致詞時間約三十四分鐘；加上頒獎時間，四十分鐘即可搞定儀式。

但是，儀式中可能出現的問題有：

1. 長官及受獎者致詞的時間不可能剛好三十四分鐘，太長或太短時要如何處理？
2. 舞台中若有講台，頒獎時要站在哪個「方位」才恰當？
3. 舞台上頒獎的長官、受獎者的站位應該如何安排？
4. 受獎者要左上（舞台）、右下（舞台），還是右上（舞台）、左下（舞台）？
5. 頒獎完畢長官要先離席時如何引導？

以上五個問題是儀式放置在節目開始時最常發生的插曲，當然這五個問題並非全部，而是最具有代表性，主持人如果能以良好的技巧引導，就更能顯示出專業。

以下是主持人的引導技巧。

一、長官及受獎者致詞的時間不可能剛好三十四分鐘,太長或太短時要如何處理?

每位來賓、長官致詞完時主持人要將時間記錄下來,例如-25（缺少25秒）、+30（多講30秒）,到致詞人數至最後兩位時便要統計不足或過長的時間,主持人再以口白補足。

一般而言,長官們均有致詞的經驗,其助理或祕書亦會事先預備好恰當時間的講稿;比較無法掌握的是第一次上台的受獎人。

有經驗的受獎人不會有講不出話的情況,我們可由金鐘獎、金曲獎、金馬獎的典禮中看到受獎人欲罷不能的致詞,也可以看到主持人以詼諧有趣的口吻「提醒」得獎人「時間到」。但對於第一次上台的受獎人而言,站到舞台上可能已經夠緊張了,還要開口講話,這不是等於「我命休矣」嗎?

遇到支支吾吾的來賓時,主持人的引導就顯得十分重要。優秀的主持人可以利用訪問的方式,讓來賓答出他想回答或台下觀眾想知道的問題。此時的引導技巧就要著重在「口語化」。例如要讓得獎者談談創作理念,可是「創作理念」又是什麼呢?如果主持人解釋為:「理念就是理性概念」,不但會讓人有主持人賣弄文才的嫌疑,有時反而加深問題的難解度。

反之,換個說法,以「談談您當初創作的想法」切入,是不是比「創作理念」來得更為白話?換個說法或詞句也是引導技巧之一。

 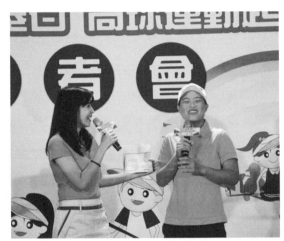

主持人可以利用訪問方式，引導台上來賓說出他們的理念或是感想

二、舞台上頒獎人與受獎者站位該如何安排？

舞台上右側尊於左側。左、右舞台的定義：站在舞台上面對觀眾或聽眾，右手邊稱為右舞台，左手邊稱為左舞台。

在頒獎典禮上，若是對外界人士的表揚，要以「前尊後卑，右大左小」原則，為表示尊重，應讓受獎人站在頒獎人右方，上台順序為右上左下。

如果是單位內部的頒獎，機關首長頒獎給內部自家同仁或部屬，例如警政署長表揚績優交通警察，受獎人則會站於頒獎人左

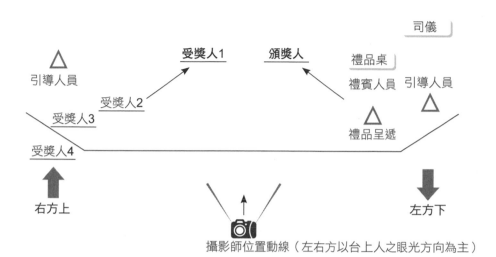

圖8-6 對外頒獎所用

照片為2015/08/11基層高爾夫札根記者會上,前體育署長何卓飛頒發感謝狀給中華民國高爾夫協會理事長許典雅(領獎人站在頒獎人右方)

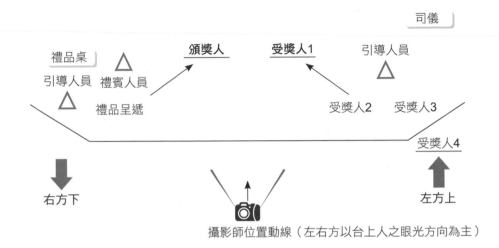

圖8-7　內部頒獎所用

方，上下台順序則為左上右下。

三、舞台中若有講台，頒獎時要站在哪個「方位」才恰當？

　　舞台上的講台可視為主席台，是長官致詞常使用的道具。致詞完畢時，主持人可以引導長官走到講台前準備進行頒獎；如果之後的流程不會再使用到主席台，可以請工作人員先將主席台撤離。

　　一般來說，主辦單位通常會另外為主持人準備司儀台，擺放位置是在舞台左側，但如果主持人與長官、得獎者共同一個講台，長官致詞時主持人要走向舞台左邊（以觀眾視線而言為右邊）等待，

如果左方站有其他得獎者，主持人要站立的位置是全部得獎者的最左邊。

四、頒獎完畢長官要先離席時如何指引？

優秀的主持人要在儀式進行前先詢問長官是不是全程參與？若長官要中途離席時主持人應以「適當的理由」向觀眾說明。「適當的理由」包含另有行程、趕回單位主持會議等等。聰明的主持人腦中應該有十種以上「適當的理由」足以應付。

為什麼要事先詢問呢？由過往的節目儀式中我們不難看到長官突然中途離席的場面。長官沒有事先講（主持人沒有預先得知），時間一到，只見舞台上貴賓突然起身，向主持人表明有要事須先行離席，然後就在觀眾一臉茫然中匆匆離開。

主持人不必一定知道長官離席的真正原因，但一定要有「適當的理由」解釋離席的原因，並且要向觀眾說明；而不是表演默劇一般，一個起立向主持人揮手致意，主持人微微點頭表示「知道了」，似乎將整場的觀眾當成空氣一般地不尊重。

主持人向觀眾說明長官必須離開時，要以手勢指引長官，請長官由離他最近的台階（樓梯）或出口走出會場。

 引導的手勢

本節重點 ||

◎優雅的手勢能加強現場氣氛。

◎你是主持人，並不是古裝劇的表演者。

　　儀式的引導難免會使用手勢指引，優雅的手勢除了顯現主持人的氣質外，也會使得現場氣氛更為和諧，進而讓觀眾有輕鬆參與的感覺。

　　什麼才是優雅的手勢？簡單來說，就是不使用單指、雙指，以及戲劇中才會使用的「蓮花指」、「蘭花指」指向要引導的方位及人物。

　　蘭花指與蓮花指皆是以大拇指和中指或無名指捏合，其餘三指展開的手勢；雙指是食指與中指合併，其餘三指彎曲。

　　單手指人是一種非常不恭敬的動作，最具代表性的就是周星馳《功夫》電影中包租婆罵人的樣子。主持人引導儀式進行是基於「輔助」的立場，而不是命令來賓或參與者必須向哪個方向前進或是必須坐在哪個指定位子。

　　雙指併攏、三指彎曲是古裝劇中男性常使用的動作，例如《包青天》劇中的包公便是如此。雙指併攏、三指彎曲的手勢固然比單指指人來得好一些，不過仍屬於不莊重的動作。

雖然蓮花指、蘭花指看起來優雅，但是會讓來賓有一種時空錯置的感覺。來賓參加的是二十一世紀的某個活動節目，而不是十六世紀明朝正德皇帝與李鳳姐相遇時的梅龍鎮居民。

既然單指、雙指都不是適合的手勢，那麼正確的手勢該是如何？最簡單也最正確的手勢是五指併攏（微張亦可），以傾斜20至30度的方式指引。

五指拼攏的手勢可以用在儀式引導，也適合拍照引導時的指引；但是主持人於節目當中的表演則不在此限；下個章節我們會談表演學的融入。

主持中融入表演學

本節重點 ||

◎串場即是表演學的實踐。

◎表演項目必須是拿手絕活。

◎能表演的項目愈多，主持的靈活度便愈高。

我們已經知道主持人與司儀不同，因此主持人於節目當中粉墨登場亦屬平常，甚至可為個人帶來良好的口碑。

表演是一門學問，其內容幾乎無所不包，舉凡歌唱、魔術、舞蹈、模仿、默劇皆是其中項目，甚至「表情木然」也能獲得大眾的

喜愛，這也是豬哥亮過世後其節目仍舊一直重播的主因。

由電視節目中可以看出，主持人會以歌唱的方式出場，有時也會在開場時與其他演員或歌星一起表演短劇；這種身為主持人，但必須跨行演出也是主持人的必備功夫之一。

在主持中融入表演可視為串場流程，也可列入正式節目，其中不同點在於串場是連貫或銜接主要表演所做的演出，有其時間限制；列為正式節目則能全程表演完畢。

舉例來說，節目進行當中某位表演來賓會遲到五分鐘，或上一段節目與下一段節目中空出五分鐘，此時主持人的串場表演即設定為五分鐘左右，一旦來賓到達會場，主持人就可以適時中斷表演。

必須串場的時間並不固定，因此主持人要準備的表演就要以多樣化、隨時可中止為宜。

串場列入正式節目對主持人來說都必須展現最專業的一面；表演歌唱就要有歌星的功力，表演魔術就必須有魔術師的專業，表演舞蹈就應該有身段柔軟的技巧。換句話說，對於不在行的表演就不要列入口袋名單。

以另一個角度來看，主持人隨時都能在活動中融入表演學，其產生的效果是讓節目更加生動，也就是使活動「更有看頭」，這樣主持人個人口碑就會一傳十、十傳百，你便有了應接不暇的工作。

如何將表演學融入主持活動？以下是重要的認知。

一、認清你的強項

　　你的拿手項目是舞蹈、歌唱？還是模仿、魔術？先清楚知道在行的項目後再精進練習，即使活動中只有三兩分鐘的空檔，主持人都能輕鬆地秀上一段。

　　精進練習的主要目的除了讓演技進步外，還能清楚地知道該從何處切入表演才不會顯得突兀。

　　舉例來說，一首歌曲全部唱完要四分二十秒，但是經過估計，主持人要串場的時間只有三分鐘。如果主持人非常熟悉歌曲，那麼便可以立即知道歌曲的切入點。以張惠妹的〈姊妹〉為例，全曲含副歌為四分二十秒，歌詞如下：

　　*春天風會笑，唱來歌聲俏，你就像隻快樂鳥。夏天日頭炎，綠野在燃燒，你讓世界更美好。記得你的笑，記得你的好，是山林裡的歌謠。我是一片草，被溫柔擁抱；我想你一定知道，你是我的姊妹，你是我的*Baby。 Oh！Yeah，*不管相隔多遠，你是我的姊妹，你是我的*Baby。Oh！Yeah，珍愛這份感覺（以下略）。

　　如果省略歌詞中的斜體字，演唱的時間便是三分鐘，再精簡一點，只唱主要副歌則所花費的時間會更少。

　　精準地抓住切入時間會讓活動整體看起來十分完美，不但達到節目緊湊的效果，也拉進台上台下的距離，更容易讓來賓眼睛為之

一亮，原來主持人除了主持節目外還有兩把刷子！

二、不要勉強表演不在行的項目

這個道理與認清自己的強項是一體兩面的。拿手的表演不但駕輕就熟，出錯或出糗的機率也不高；可是不在行的表演就會演變成了猴子耍大刀——胡鬧一場。

主持人與司儀不同，最大的不同點在於要與台下互動，這是必然的工作之一。因此主持人不但要清楚自己的強項，也要認清自己的罩門是哪些，萬萬不可強行表演自己不拿手的項目。

歌唱是主持人最常使用的表演節目，然而不是每個人都能把歌唱得像歌星一樣；如果主持人的音感不好，或是常抓不準節拍，那麼避開歌唱是最好的選項。

有人以為調整歌曲的調高（key）或是加強bass即能改善，這是「走鋼索」式的想法，會讓老練的觀眾馬上聽出其中玄機，或是全場只聽到bass的聲響。與其要如此艱辛地大費周章，不如選擇拿手項目表演。

我們能由過去的節目中發現，藝人的魔術表演非常吸引人，例如：周杰倫、小鍾。新手主持不妨學習幾道「把戲」吸引觀眾。

資深主持人張小燕非常不擅長歌唱，幾乎到了五音不全的地步，她從年輕時就知道自己的弱點，所以她從不在主持活動時表演唱歌，而是以詼諧短劇代替歌唱，她因此而被譽為主持界的長青樹。

三、演什麼像什麼

　　除了歌唱以外，短劇、脫口秀也是主持人經常表演的項目。短劇與脫口秀就是相聲的延伸，也就是將說、學、逗、唱融入其中以達到「有頭有尾」的小故事。

　　短劇必須有其他的人員加以配合，脫口秀則是主持人獨自擔綱；不管表演哪一項，一定要達到「演什麼像什麼的地步」才能為活動節目加分。

　　例如短劇中主持人演的是「小三」，那麼就要呈現出溫柔、嫵媚的樣子，絕對不能因為主持人的身分而過於拘謹，這樣就會失去「表演」的意義。

　　當然，表演結束時主持人就必須恢復原來的身分，如果繼續和其他表演者「打情罵俏」，整個活動就會因此而失真（主持人在哪裡？）。

　　脫口秀亦然，主要的中心點是幽默小品；《康熙來了》是經典的代表。既然以幽默為主，喜感就是重要因素；這項重要因素能夠以動作（肢體語言）、言語表達呈現，也能兩者合一；更可以反向操作，以嚴肅的表情及詞句呈現幽默的脫口秀，廣告常見的「全聯先生」便是屬於這個類型。

　　以前述提到的「輕時代洗衣片」（第四章之〈事前預習〉）為例，安排洗衣舞的橋段是傳達「輕鬆洗衣」的感覺，並且大人小孩都能加入。

在這樣的企劃中，主持人也必須「下海」共舞才能到達「與來賓同樂」，以及專業主持的水準。此時的專業水準就是舞蹈，也就是化身為舞者時就要像舞者，而不是像阿嬤洗衣服一樣地搓搓搓。

四、表演永不嫌多

主持人要準備的表演項目不能只有單一項目，為什麼呢？因為觀眾總有意猶未盡的時候；當來賓要求主持人追加表演項目時，主持人能說：「不好意思，我只會這個」嗎？

所謂有備無患，優秀的主持人頭腦中永遠有表演不完的節目單，也因此可以視活動當時的氣氛而決定表演項目。

舉例來說，頒獎儀式進行完畢之後，主持人如果高歌劉德華的〈世界第一等〉，是不是能將活動帶至最高潮；但是如果主持人唱的是〈惜別的海岸〉，是不是讓現場氣氛產生極大的落差？

新手主持人該如何選擇（或決定）什麼表演項目才是適合自己呢？最恰當的方式是請老師、親友、同學擔任評審，由你的表演中為你評定名次，名次優先者便是你的最佳才藝，也是你最值得秀給觀眾欣賞的表演。

要謹記的是，即使是相當拿手的才藝也要隨時精進才能保持一定的水準，否則一旦退步便會成了前方提到的猴子耍大刀──鬧劇一場。

這也是為什麼歌星在開演唱會之前都必須不斷地練習，他們怕的就是「萬一」。

　　幾年前王菲與陳奕迅在大陸央視的《春晚》中合唱〈因為愛情〉這首歌曲後，大家對王菲的嗓子沙啞及「抖音」均有相當負面的評價，認為她的歌唱高峰期已經成為歷史了。

　　「精益求精」是主持人在表演學上要注意的重點，也就是我們常說的：沒有最好，只有更好。

思考與練習

1. 試為家人（或朋友）拍一張主題是地名（如武嶺）的照片。
2. 試拍一張公車站牌的照片。
3. 舉出個人的表演強項。
4. 試以脫口秀的方式串場一分鐘。
5. 試將一首四分鐘（或以上）的歌曲精簡為兩分鐘及一分鐘。
6. 練習引導手勢。

9

從活動流程掌握主持重點

🎤 瞭解活動主旨
🎤 瞭解並研究流程
🎤 強化弱點項目
🎤 掌握單元重點
🎤 沒有不重要的小事

　　一場活動節目若能本末有序就能高潮迭起、引人入勝，但若行禮如儀的話，便只是一場容易被觀眾遺忘的節目。

　　什麼叫本末有序？「本末有序」原是指事情自始至終不紊亂，不過在活動主持當中可以引申為活動流程互有高潮，以至於全場活動形成一個緊湊，但又不失節奏感的節目。

　　「行禮如儀」可以解釋為僅按流程步驟進行，其活動過程雖然完整，但予人鬆散、毫無動感的印象，觀眾可能失去再度參與的意願。

　　本末有序與行禮如儀的差別在哪裡？在於主持人是否能掌握流程中的各項重點；也就是主持人是不是能依各單元製造出重點以吸引觀眾。

　　吸引觀眾的目的當然是讓來賓覺得參與是一項正確的決定，並提高日後參與相同性質的活動意願；這是主辦單位願意讓專業主持人主持活動節目的最大目的。

　　無法掌握好主持重點就會造成冷場，一旦冷場的情況發生，其後的單元節目就會受到影響，甚至持續到活動終了。

　　舉例來說，尾牙活動除了聚餐外，大部分會搭配抽獎（摸彩）、娛樂表演。主辦單位或許會提供流程表，也可能讓主持人自行企劃；主持人在流程表或企劃上的安排就是顯現本末有序或行禮如儀的功力了。

　　一般來說，主辦單位提供的流程表大部分是時間的安排，如**表9-1**。

表9-1　主辦單位提供的流程表

時　間	節目內容	擔任人員
17：30~18：00	員工入場	各處室接待人員
18：00~18：30	長官致詞	董事長、總經理、副總經理
18：30~	餐會開始	全體人員
19：00~19：30	抽獎	董事長
18：30~21：00	餘興表演	○○公司、各處室代表
20：00~20：30	加碼贈獎	董事長、總經理
21：00	尾牙結束	員工離場

　　活動主持人該如何利用既定的表單讓節目既有看頭又不離主題呢？本章便是討論如何掌握流程重點。

 瞭解活動主旨

本節重點 ||

　　◎每場活動均有主要目的。
　　◎瞭解主要目的的針對性，如贈獎、募款。

　　每場活動必有其特定目的，這個特定目的便是活動主旨。尾牙活動是公司犒賞員工一年的辛勞，所以活動中的抽獎、摸彩必定是高層（上司）贈予下屬，並且是多多益善。

　　接下主持工作的你要瞭解摸彩的獎品有哪些？是不是有現金獎項？活動當中的加碼贈獎有幾個名額？由哪些長官提供及頒贈？

我們可以說尾牙活動的重頭戲除了聚餐外，最主要的便是抽獎活動，其次是娛樂表演，再其次是餐點。此時主持人可以事先詢問主辦單位，抽獎、摸彩的獎品大小或獎金多寡有無先後順序，也就是大獎是置於最後，還是隨機產生，有了答案之後主持人便能於節目中製造高潮。

例如抽獎的獎品有空氣清淨機、掃地機器人、電風扇、電暖器等。很明顯的，空氣清淨機與掃地機器人屬於較大的獎項，也是來賓較熱中的獎品，當其中之一被抽中時，主持人可以順勢說明另外一個獎項也非常吸引人，如此便能製造出節目高潮，也抓住了活動重點。

一般來說，尾牙的抽獎都是由小至大；前面的獎項比較小，通常大家的歡呼聲不會太高，甚至抽到獎品的人也會覺得「我怎麼只抽到小獎」，這時候主持人可以告訴大家，獎金不管多少、獎品不管大小，一切入袋為安最重要，也可以順勢扭轉氣氛。

再以慈善義賣晚會為例，「慈善義賣」是活動中的流程重點，娛樂表演是輔助晚會的工具，也就是說，娛樂表演是加強慈善義賣的效果，因此主持人就必須將重點放在慈善義賣上。例如義賣一支琉璃胸針，金額是五萬元；主持人可以說明五萬元可以幫助偏遠地區多少位弱勢兒童的營養午餐，而不是將重點放在娛樂表演上面。

 瞭解並研究流程

本節重點 ||

◎流程由主辦單位提供。

◎流程由主持人自行企劃。

　　一個節目的進行並不是由主持人臨時決定下一個單元要進行哪一項，而是所有的單元均須預先設定好，設定好的單元便稱為流程。

　　如前所述，流程可能由主辦單位事先訂定，也可能交由主持人設計企劃，主持人該如何因應呢？

一、主辦單位事先訂定

　　由主辦單位事先訂定時，主持人必須先瞭解訂定好的單元有哪些內容？其安排是否能引人入勝？例如：員工尾牙聚餐中員工或一級主管會不會上台表演？通常主管的表演會被安排在「表演節目」的最後一項，稱之為「壓軸好戲」。但若主管的表演項目（例如歌唱）與其他員工相同，則主管的表演就必須安排在前面，而且愈是高階的主管就要排在愈前面。為什麼呢？這裡隱藏了兩個重點，一是尊重的表示；二是以人的心理來說，第一個表演者無法產生比較，萬一主管唱歌的功力不是很好也就不會太難堪。

相反地，如果主管表演舞蹈（熱舞）、魔術等項目，那麼就能安排在最後，這是將觀眾的期待拉至高點的一刻（誰不想看看主管跳舞是什麼樣子呢？）。

二、由主持人自行企劃

主持人自行企劃時，主管的表演與第一點相同，但是在節目的安排就必須多下功夫；原則上儘量不要將同類型的表演安排在一起，例如第二至第五個節目全是歌唱；這是為了避免參與者感到乏味（失去新鮮感）。

如果節目有外包及員工表演，主持人則更要費心思將兩者略微區隔，以免觀眾對於外包節目趣味十足，對同仁的表演則興趣缺缺。

 強化弱點項目

本節重點 ||

◎適時拉回參與者的興致。

◎助參與者一臂之力。

◎幫助參與者時要注意的玄機。

在活動中，有些項目可能較不討喜但又不可或缺；例如長官（或來賓）致詞、頒獎儀式，甚至是來賓表演等，此時主持人便要助其一臂之力，使之能與其他單元相去不遠。

主持人當然無法替代長官致詞，但是可以利用兩位長官致詞之間的空檔加一些脫口秀，也就是以串場秀拉回觀眾的興致（將昏昏欲睡的參與者「搖」醒）。

這個脫口秀必須與上一位長官的致詞相關，而不是談一些與活動或長官致詞內容風馬牛不相及的話題。

此外，主持人不能以揶揄致詞者、昏睡者（觀眾）的方式表演脫口秀，例如：「○○處長的致詞非常經典，底下觀眾們都點頭表示認同。」

這樣的言詞說明了致詞者的無趣，以及參與者的無知。雖然現場可能哄堂大笑，但是被揶揄的人必定不好受，也會深深地記住這位主持人，下次永不錄用。

在頒獎儀式中，重頭戲只有宣讀得獎者姓名、宣讀頒獎長官、頒獎、合照四個動作，主持人該如何在這個流程中掌握其重點呢？

主要的方法便是以活動主旨作為引申條件，而後加以擴充。以某地區的繪畫比賽頒獎典禮為例，活動中除了贈獎外尚有民俗表演及會後茶點。

雖然活動的主旨是頒獎，但是民俗表演及會後茶點都比主旨來得吸引人，所以這類型的節目均會將頒獎儀式置於節目活動的第一單元。

很不幸的，這類活動的主旨常常與弱點項目畫上等號，因為除了受獎者外，頒獎活動吸引不了參與者。

資深的主持人不會以既往形成的模式而照本宣科地走完程序（宣讀得獎者姓名、宣讀頒獎長官、頒獎、合照），他可以在兩位受獎者間談談城市的歷史、景點、俗諺等，讓一心等著看表演、吃點心的參與者將心神放於頒獎儀式上。

其次是參與者的表演。參與者的本行均不是專業表演者，因此可能因怯場而忘詞、忘動作，此時主持人便是他的「提詞器」。

在緊張的情況下，有時連自己的名字都想不起來，何況是唱完一首歌？

某些活動場所可能準備提詞器（大字報），但是參與者忘記的可能不是歌詞而是其旋律，此時也要靠主持人的助力。

雖然參與者怯場、忘詞，但他們仍是活動單元中的主角；主持人的提詞方式含有一些玄機。

玄機之一是不使用麥克風。不使用麥克風，來賓就聽不到主持人的聲音；不但解除參與者的尷尬，也能展現主持人溫馨的一面。

玄機之二是為表演者輕輕地打節拍。跟不上歌曲節拍也是參與者常見的遺憾，主持人能以搖動身體、點頭、點腳的方式幫助表演者，使表演者能順利地完成。

幫助表演者完成表演是主持人份內的工作，也可以說是讓活動節目順利完成的SOP，因此當表演者表演完畢時，主持人切忌挪揄當事者，甚或以誇張搖頭方式表達輕視。

　　曾經有位資深男藝人主持節目時，曾向上台表演的觀眾說：「啊你是都沒去卡拉ＯＫ練習嗎？下次練好了再上來唱。」

　　藝人預期他的話會獲得滿場笑聲，沒想到現場來賓一片沈默，男藝人無趣地進行節目，其後的效果自是不言可喻。

 ## 掌握單元重點

本節重點

◎許多單元連結成為活動節目。

◎說明單元的內容及含意。

◎每個單元均為獨立項目，萬勿在甲單元談論乙單元。

◎要為單元結束畫句點，欲罷不能並非明智之舉。

　　單元重點與活動主旨並不相同；正確地說，活動主旨包含所有的單元。以尾牙為例，犒賞員工是活動主旨；各個單元所串成的流程則是要讓員工更加歡樂。

　　基於流程是由各單元組成，所以每個單元都是活動主持的重點，因此主持人必須讓參與者瞭解「現在進行的是什麼」，參與者瞭解之後才能盡情投入。

　　以婚禮主持為例，在設定的流程中，證婚人致詞之後為切蛋糕、倒香檳，主持人可以向來賓說明切蛋糕、倒香檳所代表的涵

義；切蛋糕是幸福誕生，倒香檳則是注入幸福泉源。如果主持人只告知賓客將要進行切蛋糕、倒香檳，會讓賓客一頭霧水，不知台上新人所「表演」的是為哪樁，這樣便會形成台上表演的是一團，台下聊天的又自成好幾團，因而不會讓來賓有參與感。

另外，將重心放在本單元也是新手主持人要留意的關鍵。

從許多節目中我們可以發覺，某些特定的活動會有欲罷不能的情形，尤其是只要上台就有獎品的遊戲，或是與影視明星同樂；這些活動常會超過主辦單位所預設的時間，聰明的主持人應該適時地結束流程，並且迅速地導入下一個流程。

在其他的流程中談論整場活動較受歡迎的流程是不智之舉。上述「只要上台就有獎品」的遊戲，或是與影視明星同樂的單元一結束，主持人就應該立即忘了這個單元，而不是意猶未盡地繼續和觀眾討論，這樣會使活動失焦，甚至於削弱了活動主旨的強度。

以婚禮為例，企劃中有「與君同樂」單元；內容是當事者（新郎、新娘）準備六個紅包，金額皆不相同，於喜宴中由新人、主婚人、證婚人抽出六位幸運者，每人可取得一個紅包。

主持人於流程進行前要先說明活動名稱（「與君同樂」），若無活動名稱則將規則簡述；隨後進行抽獎。

當抽出三個紅包時，主持人要適時表明還有三位幸運兒，這樣能讓來賓知道單元已進行一半。

這個單元常碰到的問題是，抽中紅包者檢視金額後眉頭一皺，或是同伴們一陣歡呼。前者想當然耳必然是安慰獎，後者的金額則

是令人滿意。主持人可以不用特別去提到或是強調中獎者的反應，但可以美言幾句，例如「今天活動獎金都是新人與主人家心意，讓大家有得吃又有得拿，滿載幸福好運而歸」。或是以一句「恭喜舞台上的得獎者，大家今天都是幸運兒，回家可以再買張樂透，繼續延續好手氣」，話一講完就可以收尾結束這個階段。

主持人適時的美言對於活動流程具有加分作用，但用詞上仍要有所拿捏。如果主持人對於眉頭一皺的中獎者說：「嫌無不嫌少，最起碼回家的計程車錢有著落。」並不是很好的「美言串詞」，尤其喜事上通常忌諱「無」、「少」等字。

 ## 沒有不重要的小事

本節重點 ||

◎任何一件小事對主持人來說都是大事。

◎尊重表演者，並欣賞其表演項目。

整場活動中若是每個流程（節目）都受歡迎是主持人夢寐以求的工作，然而現實上往往不如預期中的如意，例如前面提到的頒獎儀式。

新手主持人可能會將較不受歡迎的流程簡單帶過，認為其後受歡迎的節目（例如表演）可以彌補，這是一個錯誤的觀念。

對於主持人來說，一場活動中的所有流程節目同等重要，不能輕忽較枯燥的頒獎儀式或來賓致詞；因為台下的觀眾能輕易地看出主持人對於活動執行的態度，從而降低對主持人的評價。

在一些大型節目表演，如果有多位主持人同台主持，他們在其他表演者表演時常常交頭接耳地竊竊私語。以第三者的眼光、立場來看，他們等於將主持工作交給表演者，不但對表演者不禮貌（沒有欣賞其表演），也給人不敬業的感覺。

與之相對照的是目前流行的選秀節目；以《亞洲達人秀》為例，主持人雖然不具評選資格，但他們在表演者表演時，莫不聚精會神地跟著投入欣賞，而不是訪問表演者之後就一副「接下來是評審的工作」臉孔。

在這個節目中，評審的角色（工作）比主持人重要，但是主持人所表現出的敬業與專業精神讓節目更加出色。

由於表演者來自不同國家，節目會於表演者表演前介紹其家居生活，這段介紹是以旁白方式呈現，主持人馬克·奈爾森（Marc Nelson）與羅福森·法蘭茲（Rovilson Fernandez）於節目中的戲分並不多，約略只介紹表演者來自的國家、年齡、性別，其出現於鏡頭前的時間甚至少於參賽者，但是他們充滿活力的言詞，卻能瞬間將觀賞表演的情緒拉至最高點。

主持人理應是活動節目的靈魂人物，但是《亞洲達人秀》別開生面的主持方式（主持人的戲分不多）掌握了觀眾的注意力，從而壓抑了觀眾的轉（換）台慾望，成功地締造出高收視率。

　　新手主持人如果能把握以上五項條件，就能掌握住活動流程中每個程序單元的重點，也能成功地製造出一個沒有冷場的活動節目。

　　沒有冷場的活動是主辦單位最大的期望。以慈善義賣來說，既達到預設籌募金額，又達到熱鬧氛圍是最完美的活動。但如果是無法達到預設金額，並且活動中出現冷場的情況，相信主辦單位會對主持人貼上不OK的標籤，這將會是主持人最大的致命傷。

思考與練習

1. 設若主辦單位要舉辦一場晚上七點至九點的慈善義賣。其中五十分鐘為義賣時間，會中並有三位長官致詞，長官致詞時間各為三分鐘；表演節目有八項，每項為五分鐘。請企劃節目流程表。

2. 一場「彩繪故鄉」的頒獎典禮中，獲得佳作的得獎者無法順利自我介紹，主持人要如何協助其完成？

3. 試「為偏鄉地區育幼院募款」活動進行開場主持。

4. 請為婚禮主持中「刮刮卡活動」說明其遊戲規則，並預告刮中圖案不同，金額各有不同。

活動現場彩排準備

🎤 提早抵達並準備好妝髮

🎤 與主辦單位確認細節

🎤 確認麥克風音量與電池用電量

🎤 與燈控、音控人員確認開場音樂與燈光

　　彩排是正式活動的最後一次排練。彩排的主要目的是確認活動中的對話、動作、音效、燈光等細節，若有不協調的地方即可趁著彩排改進。

　　由於彩排等同於現場表演，因此事前的準備亦不可馬虎。以下四個事項是彩排前最基本的要求：

　　1.提早抵達並準備好妝髮。
　　2.與主辦單位確認細節。
　　3.確認麥克風音量與電池用電量。
　　4.與燈控音控人員確認開場音樂與燈光。

提早抵達並準備好妝髮

本節重點 ||

　　◎提早抵達是為了「準備」，而不是要與其他人員閒話家常。
　　◎讓主辦單位於活動前知道主持人已就緒。
　　◎進行彩排時當日的妝髮造型至少要完成90%。
　　◎不占用他人的時間是行銷自己的首要原則。

　　一般來說，主持人通常須比預訂的時間表提早一個小時抵達會場，有些主辦單位會要求提早一個半小時至兩個小時到達。提早抵

達會場除了預先熟悉環境場地及動線外，也能為當日的節目做好萬全的準備。

主持人是一場活動的「東風」，因此主辦單位最怕「萬事俱備，只欠東風」。如果能在出發時主動傳訊息給承辦窗口，那麼對方除了安心外也會記住你的貼心，你再次獲得工作機會的可能性就大為增加。

提早抵達現場為的是在寬裕的時間中做好充足的準備，而不是把時間用在聊天或公關上。

從媒體新聞中，我們常看到老一輩的藝人們聊起過往時會說他們提早抵達現場為的是玩一些賭博遊戲，或是打聽一些「明牌」，而被點名的藝人往往訕訕地顧左右而言他。

這樣的「場景」說明了提早抵達的用意「應該」不是玩遊戲、聊八卦，而是要發揮敬業的精神，把接下來的工作做得完美。

也有一些消息指出某些藝人不守時。同事對於不守時的藝人大部分會說他們「耍大牌」，這種負面評語對於當事者都是極大的傷害，很可能造成日後工作的不順遂。

抵達會場準備進行彩排時，當日的妝髮造型至少要完成90％，剩下少許的部分可以利用彩排的空檔快速補妝。比如戴隱形眼鏡、假睫毛，或是更換主持時的衣服等均可以利用彩排結束的空檔進行。

什麼事項可利用彩排空檔進行？最主要的原則是「立即可處理好」。例如對於戴假睫毛不是十分上手，那麼這件事就要事先完

成；如果主持時的服裝，只需要快速拉上拉鍊或扣上鈕扣即可，那麼換衣服的事項就可歸類於彩排空檔的工作。

彩排空檔的時間有限，如果單單等著主持人戴上假睫毛，其他的人員也就跟著浪費時間了。不犧牲（或占用）他人的時間也是一種良好的人際關係，對於日後的工作或個人口碑均有加分作用。

當然，如果帶著百分之百的妝髮抵達會場是最為專業的，因為空出來的時間，就可以再將流程進行最後確認。

所謂「計畫趕不上變化」，往往抵達現場後，會有許多待確認的事項等待處理；通常彩排結束，往往不會有太多時間讓主持人進行精心打扮與梳化，所以事先把自己打理好是專業的表現。

此外，千萬不要沒有上妝、蓬頭垢面，或是隨便穿件T恤、牛仔褲、球鞋就出現在業主面前，這樣業主會對主持人的專業度打上極大的問號，除了會認為該名主持人沒準備好之外，也會認為主持人不尊重他人（沒有敬業精神）。

或許讀者會說：「活動還沒正式開始，我隨便穿應該沒關係吧？」根據美國的心理學家調查，對於陌生人的第一印象，三者所占的比例分別是：(1)視覺（55%）；(2)聽覺（38%）；(3)話題（7%）。第一印象通常會在剛見面的二至三秒之間就決定，所以如果身為一名主持人，隨便穿穿就到會場彩排，第一印象絕對會被大大扣分。

如果今天主辦單位發的通告時間是八點抵達，並開始彩排，我會在七點至七點十分抵達會場，然後到洗手間進行最後的補妝，並

且於七點五十或是更早出現於會場內。

雖然我有豐富的主持經驗，但是我仍然遵守提前抵達的原則；提前抵達是我專業的表徵，到達現場時我已將妝髮準備好，就可以立即處理預料之外的事情。把簡單的事情盡心做到最好，就是一種專業的表現。

不管當天出門是心情低落或情緒不佳，進到場內時一定要面帶微笑並與工作人員打招呼，同時以親切溫柔的語氣詢問哪位是承辦人員或是業務主管，先彼此認識，而後再接續其他細節的確認。

要釐清情緒、心情是私人的感情地帶，把負面情緒帶入工作場所是不正確的行為，在場所有的工作人員都是團隊夥伴，他們無須忍受主持人的負能量，況且不佳的情緒有傳染作用，會讓整個團隊處於「低氣壓」中，就會容易發生失序，整體表現自然無法達到完美。

記住，工作場所絕對不是抒發情緒之處，如果抱著這樣的心態抵達現場，你將會感到蜂擁而至的是更多的不順遂。

有禮貌、開朗的主持人大家都喜歡，一定會有下一次的工作機會。

與主辦單位確認細節

本節重點 ||

◎勇於查證是專業的表示。

◎字典是主持人的必備工具之一。

◎「確認」的時間點在整體活動進行之前。

提早抵達、準備彩排前，主持人要把流程內容與窗口（承辦人）再核對一次，尤其是與會長官、貴賓的姓名及職稱頭銜，都需要再確認清楚。

確認無誤之後，對於沒有把握的字要立即查證發音為何，萬不可有邊讀邊，無邊唸中間，因為這樣出差錯的機率很高。

不要覺得不懂是一件害羞的事，勇於查證若能成為個人特色，更多的機會與良好的口碑就應運而生了。

有一位國小新生的名字叫「松洧」，他的導師不認識「洧」字，於是有邊讀邊地唸成「友」，小朋友立即更正說「洧」字讀「委」。

這件事與本章節相符的地方在於「事前準備」，老師、主持人都能事先拿到名單，有無用心於工作很快地就能一目瞭然。

臨時更改流程、表演團體異動、長官上台順序變更、致詞貴賓異動，或是原訂的長官不來，改由其他主管代替出席等時常會發生，所以主持人務必逐一確認清楚。

確認的時間點要在整體活動進行之前，而不是在活動當中提前一個程序才確認。舉例來說，十點到十二點的現場活動，主持人最慢要在九點四十分確認完畢，而不是在十點三十分活動已經在進行時，才確認十一點要上台的長官是否有變動。如果活動進行中，要

上台致詞的長官名單,或是表演團體順序臨時有異動,這時現場工作人員或是場控人員,要立刻遞上紙條告知主持人,讓主持人可以在講稿中進行調整隨機應變。

我們常看到主持人在節目進行到一半時才確認某些事情,例如購物台於節目進行當中向導播或廠商確認是不是可增加出售的數量,這是安排好互動的「哏」,算是節目的一部分,並不代表是正確的主持方式。

確認麥克風音量與電池用電量

本節重點 ||

◎親力親為是活動順利進行的前提。

◎切勿認為現場人員「應該」為主持人準備道具。

測試麥克風聲音與音量大小的作用在於讓觀眾有個舒適的活動環境。

麥克風聲音測試時以清晰為原則。主持人的講話聲音,經由麥克風傳導後要聽起來很清楚,而不是模糊分不出主持人講的是「分析」還是「分心」,「攜手合作」還是「新手合作」。

彩排時可以把音量調得略微大聲一點,因為彩排時會場內的人數不多,因此聽起來會大聲一些,而這樣的音量在活動現場時,較

多的賓客就會把聲音吸走，音量聽起來反而適中。如果以彩排時的音量為準，賓客「吸走」音量後必定無法達到標準。

所以寧可在彩排時讓音量大一些，也不要臨場時讓賓客聽不到（或聽不清楚）主持人說的話。

如果現場有專業的PA音響工程人員，主持人可以請音控人員注意音量大小，並請對方隨時調整。但如果能事先掌握控制好音量、音色，臨場遇到的風險就會比較小，這樣意味著一場成功的主持是可以期待的。

目前擴音用的麥克風以無線居多，因此電池的飽滿量也成為活動進行中必須注意的事項。

現場使用的麥克風可能不只一支，有時候是主持人、貴賓（或長官）、來賓各有一支，優秀的主持人除了檢查自己使用的麥克風外，貴賓、來賓的麥克風也要一併檢查。

如果貴賓（長官）致詞用的麥克風在電池只剩一、兩格時就要請工作人員更換，千萬不要有為了節約而等到用罄時再換的想法。如果長官致詞話講到一半時麥克風沒電，除了打斷他說話的思緒外，更換遞上另一支麥克風也需要時間，這時候流程就會整個卡住，這段等待的時間會讓大家的情緒「乾」掉，非得要更換電池後才能重新啟動大家的情緒。

有時候情緒的恢復需要一段時間，這樣不但會讓流程延宕，也加重了主持人的工作。舉例來說，在震災募款餐會時，主辦單位的長官在致詞時麥克風失去電力，主持人原本在長官致詞前已將氣氛

帶至「感同身受，人同此心」，但在更換麥克風電池時現場有人耳
語、有人起身與熟識者握手寒暄，也有人彼此交換名片；電池更換
好之後原來的氣氛消失了；想當然耳，主持人勢必要再花一些心力
製造出原有的氣氛。

 ## 與燈控、音控人員確認開場音樂與燈光

本節重點 ||

◎主持人與現場工作人員應視為一個團隊。

◎即使很熟悉的歌曲也要事先聆聽一次。

為了讓氣氛更加融洽，主辦單位有時會要求播放開場音樂。如
果業主有這樣的要求，主持人也要事先與音控人員確認曲名、曲
目，並請音控人員撥放一次。事先聆聽的功用在於知道樂曲的結尾
約是什麼樣的旋律，音樂快到結束時就是主持人要上台做開場的時
候。

在燈光的部分，主持人要先確認好開場時要站的位子，再確認
位子上是否有面光燈。比如主持人要在舞台左側的司儀台做開場，
這時候左側就會需要一盞面光燈，如果是在舞台上做開場，此時舞
台的對面就必須要投以一盞面光燈，讓大家可以將開場或串場焦點
集中於主持人身上。

燈光一定要事先測試，這樣才能知道正面光是否會直接投射到眼睛，讓眼睛睜不開或不舒服。如果有這樣的情況，就得與燈控人員溝通，請燈控人員預先處理。

有時候場地（或舞台）後方是投影幕；若現場是這樣的安排，那麼主持人就要避免站在投影幕前講話，否則投影的字幕全都會出現在主持人的臉上，這樣的場景除了表現主持人不專業外，也可能讓觀眾啼笑皆非，一個完美的開場就在稍不留神中消失無蹤了。

彩排結束後，主持人可以利用短暫的時間沉澱一下思緒，若還有多餘的空檔則可以再把手稿或手卡順過一次。

如此周全的準備一定會有完美的開場與串場。

婚禮主持現場彩排與準備

主持人往往很常接到婚禮主持的工作，而婚禮主持有別於活動主持；其中最大的區別是婚禮主持人必須身兼多職；既是主持人，又要擔任場控的角色，彩排工作也要一肩扛起。

不管是彩排或是正式會場，抵達會場時如果看到主人家，請記得務必先親切地打聲招呼，或是說聲「恭喜」，接著再自我介紹。

主持人具有融合現場氣氛的責任，千萬不要等到活動（婚禮進行）要開始時才「換」上一張親切的臉，其他的時間則是嚴肅以對。

與主人家打過招呼後，接著便是和飯店或餐廳工作人員確認當日的領班主管是哪位。

主持人並非「知道」領班主管即可，而是要與領班主管仔細確認內容，包含：

1.婚禮流程。

2.出菜速度。

3.特別注意事項，比如：新娘有孕在身，或主婚人行動不便。

主持人和領班主管合作無間才會有一場完美的婚禮，否則就很容易發生婚禮流程與出菜速度不協調的情況。比如菜都出完了，水果甜點也上了，賓客陸陸續續離場，但新娘還在房間內換裝，沒辦法在門口送客發喜糖，等新娘換好裝，賓客也都全數散場，這時場面就很難挽救。

其次是與場地音控人員協調當日的音樂流程，包括什麼時間點該播放哪首歌曲，或是兩首歌曲中間的間隔時間要多久等，都務必確認清楚。

最理想的狀況是將每一首曲子都播放一遍，這是避免音樂出現序號編排錯誤，以及CD或播放器有故障而不知。

婚禮中若有影片回顧，主持人則要請負責影片的親友，將當日要播放的影片逐一檢查，除了先後順序外，還要檢查影片有無跳針、停格的問題。

婚禮中燈光也是很重要的部分；主持人可以邀請攝錄影師和燈控人員一起確認，因為攝錄影師在拍攝時會有特定燈光的需求，例

如過多的染色燈或是雷射燈光都會造成後製的困擾。彩排時邀請燈控一起配合，那麼就能讓攝錄影師事先掌控好燈光需求，清楚知道要用哪些器材作為輔助，真正拍攝時就能更加順利，所呈現的畫面將會更好看。

最後一道工序是確認並清點當天的活動道具。這是避免萬一新人或主人家忘記將道具帶到會場，或是突然增加其他的禮物時，主持人一臉茫然地狀況外而不知如何是好。

萬一彩排前抽不出時間核對道具、禮物，等到彩排後再逐一確認亦是可行之道。

整體來說，婚禮主持人有如總管，任何微小的事物都要「管」到才能保證萬無一失，當一切人員都就定位後，就可以開始著手準備彩排了。

思考與練習

1.列舉妝髮造型中個人不拿手的項目。

2.試於具有燈光的室內場所選擇主持人站立的最佳位置。

3.試拿麥克風調整出最清晰的講話聲音。

4.觀摩一場婚禮主持。

11

主持稿撰寫技巧

🎤 開場白

🎤 正在做的事情是什麼?

🎤 重要事項放首段

🎤 說清楚遊戲規則

🎤 不要使用負面文字

🎤 口語化

🎤 大聲朗讀

🎤 避開唸不清楚的字

🎤 善用標示

🎤 潤飾

　　讀者看到「稿子」可能會聯想到 A4紙張大小的文章或大字報（提詞器），不過對主持人來說，稿紙與提詞器在工作時完全派不上用場。

　　提詞（字）器常用於新聞播報；內容約是新聞事件的人名、地點、事因。由於新聞事件是已經發生的事，在某個層面來說屬於歷史事件，播報時要更動的字詞不會太多，甚至不會變更；故成為新聞播報不可或缺的工作。

　　對主持人來說，主持活動、節目是「現在進行式」或「未來式」，其中含有許多變動因素，例如長官缺席、致詞者變更、單元調動等，因此提詞器不是主持人的首選，即使主辦單位貼心準備這樣工具，主持人也要有預先準備好的稿子才能加以運用，否則提詞器就成了一台多餘的電腦而已。

　　主持活動一定要準備主持稿，不要自認為是脫口秀高手，只須記錄活動中的人名，並配置一張節目表（流程表）就能輕鬆上手。抱持這種心態的主持人其工作壽命不會太長，因為太簡化的工作就會失去其原有價值，最後成為毫無價值。

　　主持稿要預先準備並且熟讀內容。請記住，主持稿無須背誦，只要熟讀即可。不必背誦的原因在於主持是一項靈活的工作，過程中可能會產生變動；其次是背誦過於死板，來賓一聽就知道主持人是位新手，進而降低對活動的期待度。

　　如此重要的主持稿該如何準備呢？依流程來看，主持稿的先後順序為：

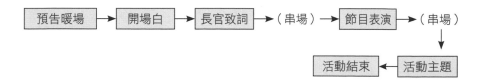

以上是簡單的流程，依活動時間及主辦單位的需要，流程也會因之變動，主持稿也必須略做調整，以下是值得依循的重點。

 開場白

本節重點 ||

◎開場白是節目開始的預告。

◎開場白的重點包括節目性質、參與單位或來賓、活動背景及自我介紹。

◎心懷感謝是拉近距離的方式。

開場白是活動的暖身前奏，也是告訴來賓活動即將開始，因此有幾個事項必須在開場白中明示。

一、預告暖場（進入節目）

宣布活動即將開始是告知參與者，讓參與者有些許的時間進入情況，也可以讓工作人員引領貴賓盡速入座。主持人可以說「我們

的活動即將開始」，或是「我們的活動將於三分鐘後開始」。不管是「即將開始」或「三分鐘後開始」，代表的均是在很短的時間內就會進行，而不是一定設為三分鐘後。不過若是預告的時間超過五分鐘，參與者可能會因等待過久而失去興趣。

二、問好

每一場的活動主持人所面臨的都是不一樣的面孔，也就是面對一群陌生人。相對於參與者，其參與的活動中所碰到的主持人也不盡相同，因此向參與者問好便是首要工作。

問好的方式有很多種，有的人以揮手代替語言，也有的人直接說「大家好」、「晚安」；某些特定的宗教活動也能以雙手合十的方式問候。然而不管是哪一種方式，問好是必須的SOP，並且排列於首項，除非主辦單位要求直接宣布活動開始。

三、感謝

主持人於活動中要感謝的對象有二，一是主辦單位，二是參與來賓。新手主持人可以這麼說：「感謝○○公司舉辦這場為愛而跑的路跑活動，讓我有機會參與這項有意義的活動。也很感謝大家的熱情，大家的參與顯示了我們的社會處處有愛。」

主持人的感謝話語也能拉近和參與者的距離；道理很簡單，一般而言，被感謝的人通常處於較高的地位，參與者也會有備受尊榮的感覺。

四、自我介紹

自我介紹的重點在於讓觀眾知道「你是誰」即可,例如:各位嘉賓晚安,我是○○○,歡迎大家蒞臨今晚的感恩餐會。

有的人認為自我介紹可以藉機為個人宣傳,不但說明自己的名字,還會加上曾經主持哪些活動,這個舉動不但多餘,也會造成觀眾的反感;他們並不希望在歡樂的活動中被推銷,或是聽到與活動不相關的言詞。

五、介紹活動背景

每個活動都有其背景由來,例如北部某宮廟為回饋當地社會並行銷在地景點,連續多年舉辦馬拉松路跑活動,「回饋當地社會並行銷在地景點」便是其活動背景。

六、介紹長官來賓

若是活動節目中有長官蒞臨,主持人應在開場時予以介紹,介紹時以位階高者為優先;位階相同時則是以女士優先。

要注意的是,介紹長官與長官致詞是兩回事,新手主持人切莫以長官隨後將會致詞,到時再加以介紹而省略這項重點,其原因有:

1.表示尊敬→這是最高原則。
2.所有的長官不見得都會致詞→是不是不上台的長官就不必讓觀眾知道他是誰?

 ## 正在做的事情是什麼？

本節重點 ||

◎標準的5WIH。

　　繼開場白後主持人要將活動資訊傳遞給參與者，要傳遞的資訊包括：時間、地點、人物、目的、如何進行，以及為什麼要進行。這是標準的5W1H，指的是Where（地點）、Who（誰）、What（什麼）、Why（為何）、When（何時）、How（如何做）。5W1H也是企劃、管理常運用的法則，能使事情條理化並且容易解決。

　　不管任何活動或節目，時間、地點、人物、目的、如何進行，以及為什麼要進行都極為重要，它能明確地表示活動性質，也能提示不適當的參與者可及時退出。

　　如果主持人能事先說明目的及進行方式，例如某地區海洋生態研討會的目的是探討該地區海洋生態十年中的變化，參加者須在會後提出書面看法或意見（進行方式）；此時無法提出書面文稿的參加者就會知難而退，也能使研討會在各有所長的研究氣氛中進行，並達到主辦單位的預期目標。

重要事項放首段

本節重點 ||

◎遵守輕重緩急的原則。

主持人要學會評估5W1H中哪一項最重要，最重要的項目要放於最前面。例如為地震募款，募款地點為某活動中心，參加者為國內一百大企業之代表，時間為週六晚上七點。

這項活動最重要的事是募款，其次才是地震。為什麼募款比地震（What）重要？因為地震是不變的既成事實，而勸募才是活動重點。也就是因地震而勸募的事項很多，捐款、捐物資、精神撫慰都可算是勸募項目，但是本活動只著重於募款。

說清楚遊戲規則

本節重點 ||

◎避免不必要的紛爭才是成功的主持。

主辦單位於企劃中所提出的注意事項，便是主持人要提醒參與者的遊戲規則，諸如活動中禁止照相（攝影）、禁止吸菸、拍照時勿使用閃光燈、拍照時間設定為活動結束時等。

　　主辦單位會提出注意事項，代表他們不希望這些事於活動當中發生，因此主持人在擬文稿時便要以醒目的方式註明，例如改以紅色字體，或是標示紅線。

　　遊戲規則如果事先說明清楚，萬一參與者踩到紅線時主持人較易脫身（我說了，是觀眾不遵守）；反之，若是沒有事先說明，參與者違規時主持人就必須大費周章去處理這些突發狀況。

 ## 不要使用負面文字

本節重點 ||

　　◎禁止胖、肥、笨、蠢、死、自殺等字，容易讓人產生不愉快
　　　的感覺。

　　書寫主持稿時要避免使用負面文字。以上述說明遊戲規則為例，主持人千萬不可直接寫著：主辦單位禁止來賓攝影拍照，或是本活動禁止吸菸。文稿中應該以委婉的方式闡明禁止事項，例如：由於○○○（通常是名人）的肖像權屬於經紀公司，若需要拍照的來賓請與接待人員聯絡；或是因顧慮到來賓的健康，吸菸時請至室外五十公尺處（或右側吸菸室）。

　　其次是觀感不佳的字亦不適用於文字稿，例如：胖、肥、笨、蠢、死、自殺、跳海、神經病等等。

　　基本上活動節目屬於歡樂性質居多，負面文字容易讓歡樂氣氛消失，甚至產生過多的聯想。以禁止吸菸為例，「顧慮到來賓的健康，吸菸時請至室外五十公尺處」句子中沒有負面（禁止）文字，但是卻能清楚地表達室內不能吸菸。

口語化

本節重點 ||

　　◎主持稿並非「文章」，須以易懂、簡明為主。

　　本章節探討的主持稿與一般文稿不同；主持稿講求口語化，也就是淺顯易懂。簡單來說，主持稿必須是不必經過思考就能明白意思的稿子。為什麼呢？一般文稿（文章）可以讓讀者再三閱讀，主持稿講完之後就沒有回味的空間。雖然觀眾可以要求主持人再次說明，但也間接表示出主持人的不專業。

　　口語化要掌握的原則是句子不能太長，太長的句子容易讓人腦筋轉不過來，所以適時地斷句是必要的。

　　其次是通俗重於文雅，此處的文雅指的是成語、常用詩文等。舉例來說，本次活動將於下個月再次舉辦；主持人可以將訊息於活動介紹中向觀眾告知。下面兩種說法便有口語化的差別：

⊙下個月的第二個星期六，也就是三月八日，我們將再次舉辦小農產品展示活動，歡迎大家樓上招樓下，厝邊招隔壁，親戚招朋友，一起來為我們的小農加油。

⊙下個月的第二個星期六，也就是三月八日，我們將再次舉辦小農產品展示活動，歡迎大家闔家光臨，共襄盛舉。

比起「闔家光臨」，「樓上招樓下，厝邊招隔壁，親戚招朋友」通俗的口語化可以帶給人親切感；「一起來為我們的小農加油」也優於「共襄盛舉」。

 # 大聲朗讀

本節重點 ‖‖‖

◎藉由朗讀瞭解主持稿是不是一聽就懂。

寫完文稿後要朗讀幾次，其音量要讓自己聽得清楚自己在說些什麼。大聲朗讀的用意是檢視文稿是否有艱澀難懂的字，或是搞錯5W1H中的某一項。

將文稿由他人檢視不是個好主意，因為主持者是你，只有你才清楚5W1H有無弄錯。

文稿中有無錯字或文字優不優美都不是重點，重點是你要表達的文稿中是不是都以簡單明瞭的方式記載清楚？有無許久才會聽

到一次的艱澀成語？新手主持人要留意的是，與其使用文謅謅的句子，倒不如利用一些通俗的話；而是不是夠通俗便要靠大聲朗讀才能分辨。

以小小聲音朗讀無法達到檢視的效果，因為大腦聽不到或聽不清楚你的文字便不會產生「認同」，這樣是無法糾正缺失的。

避開唸不清楚的字

本節重點

◎自己聽得懂，別人才可能聽懂。

講話清楚是主持人的必要條件，但是人難免對於某些字詞會有「不輪轉」的情形，例如前面提到的「腎絲球過濾率」即是一例。

主持人於寫稿中即應避開會唸不清楚的字，若是遇到非得唸出含混的字詞時，以其他的字代替原本的字詞可以改善情況。「腎絲球過濾率」在寫稿時可以寫成「腎絲球過率率」，或是「腎絲球過綠綠」，雖然文字不符合，但說出來的話卻是正確的。

新手主持人一定要知道自己語詞上的弱點，並於主持稿中避開，這樣才不會被私下稱為「大舌頭主持人」。

 善用標示

本節重點 ||

◎主持稿是主持人看的，不必害怕過多的標示有損顏面。

◎不要輕易更動自訂的標示。

主持稿以表達活動流程為主，有些時候為了加強語氣，主持人可以重複同一句話，例如要表達會場內禁止吸菸，主持人可以說「因顧慮到來賓的健康，吸菸時請至室外五十公尺處」，停頓幾秒鐘後再說一次。

需要重複的字句可以利用標示讓主持稿看起來清爽且不易出錯；可以利用的標示有粗體字標示、反底色標示等。若是手寫的主持稿，則以「」標示為佳。

要注意的是，標示是自己訂的，一旦使用以後就不要輕易更改，否則花下心血完成的主持稿，在臨場時卻不知道（或忘了）標示的事情是為哪樁。

 潤飾

本節重點 ||

◎潤飾的主要目的是讓稿子更口語化及活動流程更順暢。

　　寫完主持稿之後在大聲朗讀時便要留意其中不適合之處，朗讀完畢時再加以修正，修正的重點在於夠不夠口語化，以及符不符合流程。

　　主持稿一定要「親民」，也就是必須口語化，如果朗讀時發現不夠口語化則須立即修正。

　　如果稿子修正的幅度過大，例如一整段文字的調動，你寧可多花一點時間重新書寫（或打字列印）一次，千萬不要貪圖方便以「──」方式標示，這樣會造成臨場應變不足，到時手忙腳亂，甚至牛頭不對馬嘴的情況。

　　例如活動中臨時增加蒞臨長官，同時有某位長官不克前來；不克前來的長官附有賀文，臨時增加的長官則亦要致詞，此時你的主持稿要如何更動才恰當？

　　例子：事先已寫好的主持稿是「現在我們請A長官為我們講幾句話」。然而現場的情況是A長官並未到達現場，不過B長官可以上台致詞。此時主持稿便要更改為「現在我們請A長官為我們講幾句話將宣讀A長官的賀文。」讀完賀文後再接著說「請B長官為我們講幾句話」。

　　更簡潔的方式是在主持稿載明：

A長官致詞→讀賀文

B長官致詞→增加

簡單的符號可以使更動的項目清楚明瞭，更動時儘量避免畫「〇」、「✕」，而是以線條表示會更佳。

例如不要以「~~現在我們請A長官為我們講幾句話~~」的方式書寫，因為更動的項目一多，整張主持稿看起來就像一幅山水畫，反而不容易看出（或找到）要更動的地方。

表11-1為記者會活動流程表中的主持稿範例，讀者可參考使用。

表11-1　記者會活動流程表中的主持稿範例

記者會活動流程表		
時間	活動流程	主持人稿
13:30~14:30	媒體與貴賓簽到接待	
14:25	主持人暖場	各位長官、貴賓與媒體記者朋友，午安！GOLFZON捐贈「GDR訓練模擬器」記者會，五分鐘後即將開始，請各位貴賓入席就座。
14:30~14:40	主持人引言	各位長官、貴賓與媒體記者朋友，大家午安，大家好！我是今天的主持人XXX，感謝各位蒞臨GOLFZON捐贈「GDR訓練模擬器」記者會。GOLFZON透過國內代理商貝克漢有限公司媒合，贊助中華高協GDR訓練模擬器，世界大學運動會即將在今年八月到來，GOLFZON的金董事長希望這套設備，能夠幫助台灣選手在比賽中獲得佳績，我們除了感謝GOLFZON熱情贊助外，也期待台灣國家代表隊及相關培訓選手，能在既有的培訓基礎下，藉由這套GDR設施輔助，為台灣爭光。

（續）表11-1　記者會活動流程表中的主持稿範例

記者會活動流程表		
時間	活動流程	主持人稿
14:40~14:50	貴賓介紹	1.GOLFZON CO., LTD全球事業部科長（Manager）金容煜 2.GOLFZON CO., LTD全球事業部副社長（Vice President）金周賢 3.貝克漢股份有限公司郭家瑋副董事長 4.貝克漢股份有限公司郭庭瑋總經理
14:40~14:50	貴賓介紹	5.體育署王漢忠主任祕書 6.渣打銀行洪文進副總經理 7.渡鎢貝爾（DUMABEAR）有限公司蔡博舜執行長 8.宇榮高爾夫科技有限公司（FOREMOST）陳之邦總經理 9.宇榮高爾夫科技有限公司（FOREMOST）翁超群品牌經理 10.中呈（Vessel）游經理 11.揚昇高爾夫鄉村俱樂部黃美蘭總經理 12.中華民國高爾夫球協會鍾文貴祕書長 除以上貴賓外，同時也感謝理監事與裁判教練的蒞臨指導。
14:40~14:50	許典雅理事長致詞	
14:50~15:00	韓國GOLF-ZON 金周賢副社長致詞	
15:00~15:10	體育署王漢忠主任祕書致詞	

記者會活動流程表		
時間	活動流程	主持人稿
15:10~15:20	簽約儀式（4位）	捐贈方：GOLFZON CO., LTD 金周賢副社長 受贈與監管方：中華民國高爾夫協會許典雅理事長 保管方：揚昇高爾夫鄉村俱樂部黃美蘭總經理 經紀方：貝克漢股份有限公司郭家瑋副董事長 準備進行簽約儀式，請簽約。 這是一個歷史性的時刻，GOLFZON、中華民國高爾夫協會與揚昇高爾夫球場能一同為高爾夫選手訓練貢獻心力，期許未來大家為高爾夫這項迷人的運動在台灣開創新局。 接下來請進行換約。 （簽約結束）請各位長官起身往前站，並手持合約，共同拍攝合影照片。 （合影結束）感謝各位貴賓，先請回座，請許典雅理事長與GOLFZON金周賢副社長留步。
15:20~15:25	致贈贊助商感謝狀	接下來有請許典雅理事長致贈贊助商GOLFZON金周賢副社長感謝狀。 （致贈結束）我們請許典雅理事長與金周賢副社長留步，接下來我們準備進行啟動儀式。
15:25~15:30	啟動儀式（5位） 1.GOLFZON CO., LTD 金周賢副社長 2.中華民國高爾夫協會許典雅理事長	以下念到名字的長官貴賓，也一起上台，與我們共同進行啟動儀式： ◆揚昇高爾夫鄉村俱樂部黃美蘭總經理 ◆貝克漢股份有限公司郭家瑋副董事長 ◆體育署王漢忠主任祕書 請各位長官就啟動儀式位置，請將您的手放在啟動球上方（還先不要觸碰水晶球喔），待會我們一起倒數五秒，數到1的時候請長官們直接將手觸碰於

記者會活動流程表		
時間	活動流程	主持人稿
15:25~15:30	3.揚昇高爾夫鄉村俱樂部黃美蘭總經理 4.貝克漢股份有限公司郭家瑋副董事長 5.體育署王漢忠主任祕書	水晶球上方。好，我們現在來開始倒數了，5、4、3、2、1，請啟動！GOLFZON捐贈「GDR訓練模擬器」正式啟用，請長官集中右手比讚拍個紀念照，請先看前方鏡頭，再看右邊鏡頭，再看左邊鏡頭，謝謝大家。
15:30~15:35	大合照（出席與會貴賓）	接下來我們也邀請今日與會貴賓上台大合影。 （合影結束）今天記者會非常順利圓滿成功，再次感謝大家的參與，稍待片刻，我們另有安排體驗「GDR訓練模擬器」，也歡迎媒體記者朋友和長官貴賓一起與我們共同體驗，現場將有工作人員引領大家前往練習場。
15:35~16:00	步行至練習場	請各位貴賓移至練習場，實際來體驗「GDR訓練模擬器」。
16:00~17:00	參觀「GDR訓練模擬器」媒體專訪	郭總解説，選手試揮桿，並開放貴賓體驗。

思考與練習

1.試為婚禮活動寫一篇主持稿。

2.試為烘焙義賣的開場說一段感謝詞。

3.試擬一篇主辦單位禁止來賓於活動中起立活動的規定。

4.活動前十五分鐘，主辦單位通知要取消某項表演，主持人要如何更改主持稿？

5.承上題，主持人如何消化被取消表演的十分鐘時間？

12

主持服裝穿搭與
妝髮造型技巧

🎤 服裝穿搭

🎤 妝髮造型

妝髮造型對主持人來說亦是一門學問；一般情況下主持人的整體造型不能太搶眼，也不能過於嚴肅及呆板，其間的尺寸要如何拿捏才算完美？

新手主持人一定要記住，主持人不等於活動主角，所以你的妝髮造型必須位居第二，也就是不能比活動主角更出色。

以婚禮主持來說，新娘除了婚紗外，至少會換兩次禮服，有經驗的主持人會事先詢問新娘關於禮服顏色、樣式，避免撞色或撞衫。

本章節以服裝穿搭及妝髮造型兩方面敘述。

 # 服裝穿搭

本節重點

◎主持人的服裝雖然要跟得上潮流，但流行之外還要注意「分寸」問題。

◎主持人不是服裝秀的主角，適合活動場合的穿著才是正確指標。

男性主持人的基本配備是西裝。西裝有兩件式及三件式之分，差別在於三件式多了一件背心。一般來說，兩件式西裝是男性主持人最實用的主服裝。

西裝可搭配領帶或領結，領帶可隨著潮流變動，或為寬版，或為窄板，但領結通常與西裝同顏色，例如黑色西裝配黑色領結，紅色西裝配紅色領結，亦有黑色領結搭配各顏色西裝的穿法。

只要穿起來不顯得突兀，均可稱得上得宜的主持衣著。

西裝雖然是男性主持人的基本配備，但是仍要以活動節目的性質決定衣服穿搭。例如以活動為主的節目（路跑、運動比賽），男性主持人的穿著就不能為西裝，而是必須改為輕便的 POLO衫或T恤搭配運動長褲。

女性主持人在服裝上就要多費一些心思，其中的主要原則是，樣式不可過於繁雜，顏色不能過於繽紛。

既不繁雜又不太繽紛的服裝是什麼？即是小禮服。

以往對於小禮服的定義是，長度在膝蓋上下，或是不拖地的單色連身裙；這種定義並沒有隨著時代潮流而改變，仍是以單色系為主。

有些小禮服會微微露出肩膀或胸部，只要露出的部分不會讓人想要一直盯著看都算「及格」，因為主持人是讓節目順利進行的工作者，而不是走紅毯的表演者。

主持人的衣著跟著時尚而改變是一貫的原則，不過「牛仔褲」不建議成為主持人的主持衣著。牛仔褲給人的印象卻是過度休閒或嬉皮，並不適合於活動主持，除非當日活動有主題性，例如 "dress code"，主辦單位或新人規定參與者須按主題風格、色系穿著，主持人自然要依其規定而不受限於休閒或嬉皮風潮。

　　"Dress code" 可解釋為穿著守則，也稱為「服裝標準」或「穿著要求」。常見的 "dress code" 有鬼怪風、萬聖節風、耶誕節風、懷舊風、動物風、運動風、鄉村風等。

　　一位專業的主持人，通常在事前都會向主辦單位或承辦人詢問舞台上背板的顏色，避免和背板同色系，因為如果不小心穿了跟背板同色系的服裝，站在舞台上主持時，整個人就會與背板融為一體、合而為一，這樣的畫面就太糗了。

　　如果是一位貼心的主持人，在服裝顏色選擇上，會配合客戶的配色，比如主持中華電信活動，如果要搭配該企業的logo顏色，女主持人可以穿上藍色小洋裝，外面加白色西裝外套。如果是男主持人，則可以選擇藍色襯衫加白色長褲，或是白色襯衫加藍色長褲。如果是主持關於客家文化的活動，花布的元素就可以結合在服裝中，女主持人可以繫上一條花布圍巾或絲巾，或別上一朵花布胸花，男主持人則可以使用花布作為口袋巾，這樣的舉動，都會讓客戶感受到主持人的用心。

　　如果不知道要穿著什麼色系，也可以事先詢問承辦窗口，有些承辦窗口甚至會要求主持人提供服裝照片，讓主管上司作為挑選。

　　至於服裝的色系，則建議以個人的膚色作為選擇條件。例如白色便適合所有膚色，以白色為主的淡黃、淡粉也是極好的選擇。

　　東方人比較不適合的是鮮紅色（大紅色），鮮紅色會讓黃種人的膚色更顯得黃，因此可選擇較深的暗紅色。

　　此外，過於飽和的色系亦不適合東方人，例如亮黃色、亮綠色

都會讓皮膚看起來更黃而顯得沒有朝氣。如果因活動需要而必須穿著黃色、綠色服裝時，建議以淡黃、淡綠取代，才不會看起來無精打采。

　　與服裝同樣重要的是鞋子，而鞋子常常被忽略。一般而言，黑色或白色高跟鞋都是百搭顏色，建議女主持人可以各準備一雙，以備不時之需。至於高跟鞋的高度呢？時尚專家常說「12公分是魔鬼的高度」，能讓女人小腿曲線及肌肉線條，達到最完美的比例呈現。但醫生建議最完美的高跟鞋高度，是把你的身高除以腿的長度後（從大腿量到腳跟的長度），再減掉1.61，得到的答案再乘以10，就是最適合妳的完美高跟鞋高度了。

　　對於不常穿高跟鞋的新手而言，建議要在家多多練習，畢竟穿上高跟鞋後，走路的姿態與儀態都要顯得端莊與優雅。主持人需要長時間站在舞台上，建議可選擇有「防水台」設計的高跟鞋，以減輕因鞋跟過高造成的腳底負擔。高跟鞋有防水台處理，就能大大降低腳部彎度，減低腿部的疲勞感與不舒適感。

　　主持人在服裝配件的選擇也有幾項重點：

　　⊙**不要過於龐大**：耳環、項鍊、手鍊常是女性主持人會選擇的配件，這些配件對主持人來說應該具備加分的效果；過於龐大的配件會讓人不知道焦點所在，也等於是配件搶了主持人的「光」。除非是擔任尾牙主持人，在服裝上或配件上，可以選擇比較浮誇的造型款式，畢竟尾牙活動是一場熱鬧的公司派對，在造型上就可以不

用這樣拘泥。

⊙**一個就好**：與前一點的道理相同，許多條項鍊就產生「龐大」感，配件應具畫龍點睛之妙，而不是把自己當成飾品展示櫃。

選擇好主持要穿搭的衣服、鞋子後，還要檢視它們的現況；衣服有無破損、扣子拉鍊是否有損壞？西裝、洋裝是否有褶皺？鞋子是不是乾淨？記得前一天晚上都要將自己的「戰袍」與「戰鬥鞋」仔細檢查過一遍。

這些微小的細節都能顯示出主持人的專業與敬業度，千萬不要讓小小的疏忽導致聲譽受損。

 ## 妝髮造型

本節重點 ||

◎流行趨勢不是必要的重點，打造出個人特色等於建立個人標記。

◎造型須以活動需要為訴求，適合活動內容的造型具有畫龍點睛之妙。

◎不要讓「流行」誤了個人的主持前程。

每個人的五官、長相均不相同，加上流行趨勢的演變，因此無法設定哪一種妝髮造型才是合適的，我們只能依循主要原則，而後

設計出適合自己的妝髮造型，這個妝髮造型或許會成為個人的「正字標記」，例如《康熙來了》中蔡康永戴的配件護目鏡即成為他的招牌。

主持人的妝髮造型必須符合活動需要，才不會造成不協調感。例如休閒、輕鬆的親子園遊會，主持人卻頂著晚宴式的盤龍髻出現，明顯地和活動產生衝突。因此在妝髮造型方面，我們可以依循幾個原則：

⊙**以活動性質決定妝髮造型**：較輕鬆、休閒式的活動可採用造型簡單的妝髮，例如簡單地綁個馬尾辮子，或讓頭髮自然下垂。晚會或較嚴肅的典禮則可選擇包頭式妝髮。

符合節目活動的造型才是最好的造型，也就是主持人的妝髮造型是跟著活動走，而不是依當日的心情而定。

男性主持人在妝髮造型方面只要符合乾淨、清爽、無異味即可。

⊙**不必走在流行的尖端**：是指不可過度地奇裝異服，例如以綠色頭髮為造型。新手主持人一定要記住，主持活動等於是活動節目的代言人，而不是cosplay扮演者。雖然你的藝術造型十分亮眼，但恐怕會限定了你的主持工作，這是得不償失的賭注。

⊙**不要失真**：主持工作是你的個人事業，如果每一次主持都看不出原來的樣貌，失去「大頭貼」的你就不容易讓主辦單位及來賓記住你，這樣等於局限了自己的市場。

⊙**柔順之外的次序**：蓬鬆頭髮的造型固然是流行的趨勢，但是要讓「蓬鬆」看起來不至於蓬頭垢面，否則參與的來賓會感覺活動主持人似乎剛剛從被窩中被挖起來，然後急急忙忙地拿起麥克風。此時你不但失去專業主持人的形象，也讓接下來的活動失去動力。

主持人的服裝與妝髮造型一定要協調，也就是整體看來是舒適怡人，這樣的造型才會具有加分作用。

如果是擔任婚禮、重大活動或典禮主持人，都可以選擇穿著長禮服，以突顯隆重與正式。

思考與練習

1.設計婚禮主持的妝髮造型。

2.設計戶外運動主持的妝髮造型。

3.以個人的膚色寫下最適合自己的顏色。

4.以個人臉型描繪最適合的髮型。

5.為一場追思音樂會設計個人的妝髮造型。

原住民族樂舞競賽活動記者會，因應主辦單位要求，主持人須穿著原住民傳統服裝。（攝影師紙片人拍攝）

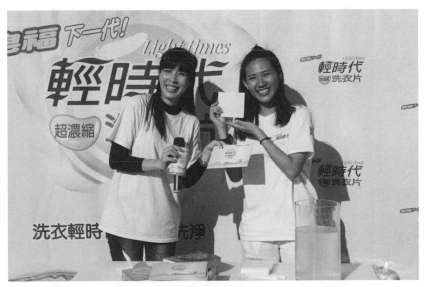

戶外活動主持，客戶通常會準備印有公司品牌logo的T恤，這時候就可以搭配牛仔褲或休閒褲，以拉進和民眾互動的距離。（作者洪慈勵提供）

運動會主持，可以穿著運動
休閒風呼應主題。

（攝影師NASA拍攝）

記者會主題為紫色，為配合客戶的配色，就可以穿著紫色系服裝。

（攝影師紙片人拍攝）

開幕活動或記者會主持，穿著客戶logo配色的白色小禮服或洋裝，再搭配白色高跟鞋，可以顯現出主持人的用心。（作者洪慈勵提供）

衣服色系選擇上要避開與背板同色系，才不會融為一體。

（攝影師紙片人拍攝）

尾牙主持的服裝，可以選擇飽和的亮色系，並搭配一些閃亮的配件。（左：攝影師哈比比拍攝；右：攝影師NASA拍攝）

晚會的主持造型，盤髮＋小禮服
（左：作者洪慈勵提供；右：攝影師NASA拍攝）

（攝影師NASA拍攝）

（攝影師NASA拍攝）

（作者洪慈勵提供）

（作者洪慈勵提供）

13

自我練習

一、試分析個人的優勢、劣勢、機會、威脅。

二、朗讀一篇文章並錄音，其後聽著錄音並記錄下列事項：

 1.與原文章文字的相符度。

 2.是否表達出文章的情感？

 3.咬字發音的弱點為何？

三、以「中秋節」為題，完成一段三分鐘脫口秀。

四、假設下個節目必須延遲三分鐘，你如何串場？

五、將「有一隻狗跌入水溝中， 狗叫猴子拿勾子來勾起狗 」以
 台語及國語各唸一次。

六、下表為中秋晚會活動流程，試擬晚會主持稿。

 18：30　　來賓入場

 19：00　　晚會開始

 19：10　　長官致詞（總經理、處長、○○團體代表）

19：30　　節目表演開始

1.○○醒獅團

2.爵士熱舞

3.○○團體國標舞

4.歌唱表演

20：20　　摸彩

20：30　　魔術表演

20：40　　炫光扯鈴

20：50　　變臉秀

21：00　　晚會結束

七、如果主持「關懷老人」晚會，參與者均為七十歲左右長者，主持人如何與來賓進行帶動唱？

八、會場中，你如何邀請來賓上台表演？

主持人技巧實務——活動、舞台與節目主持

作　　者／洪慈勵
出 版 者／揚智文化事業股份有限公司
發 行 人／葉忠賢
總 編 輯／閻富萍
執行編輯／謝依均
地　　址／22204 新北市深坑區北深路三段 258 號 8 樓
電　　話／02-8662-6826
傳　　真／02-2664-7633
網　　址／http://www.ycrc.com.tw
　E-mail ／ service@ycrc.com.tw
　I S B N ／ 978-986-298-323-2
初版一刷／2019 年 7 月
初版二刷／2021 年 9 月
定　　價／新台幣 300 元

國家圖書館出版品預行編目（CIP）資料

主持人技巧實務：活動、舞台與節目主持 /
洪慈勵著. -- 初版. -- 新北市：揚智文化,
2019.07
　　面；　公分

　ISBN 978-986-298-323-2（平裝）

　1.娛樂業　2.說話藝術

991　　　　　　　　　　　　　　108008001